抓住你的 eo 視線

Catch
your sight

設計
VS
IC 卡

目　錄

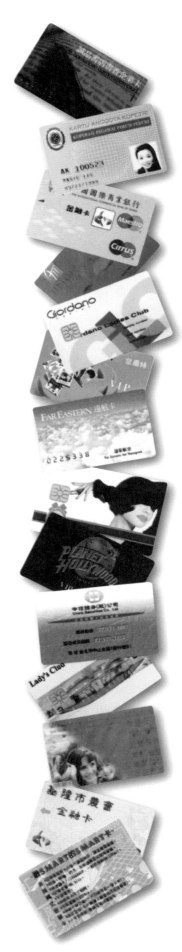

序

　　無現金交易方式的購物環境，逐漸躍居現代商業活動中重要的一環。臺灣正由現金交易的時代，過渡到「塑膠貨幣」無現金消費的信用卡時代。信用卡已成為現代人最方便的理財工具，廣泛的運用在每個人的生活領域中。

　　信用卡消費的時代浪潮即將來襲，許多對消費心理、生活情報與市場變化接觸敏銳的流通業者，早已迫不及待的搶攻市場。而與消費者直接接觸的百貨公司、超市、銀行等，正蔓延著一股由銀行企業所發行的簽帳卡、認同卡、信用卡等塑膠貨幣的使用風潮。

　　二十一世紀將是一個企業形象掛帥的時代。企業或銀行如果懂得運用企業現有的有利資源，導入CIS的市場功能，塑造商品的差異化，建立銀行的品牌形象與吸引力，進而產生品牌形象的認同感與忠誠度，將是未來決定勝負的關鍵。

　　目前信用卡的市場是一個參與性爆炸的市場。不論國、內外的銀行，或新、舊行庫，都紛紛加入發卡的行列。因此各發卡銀行激烈的競爭隨即展開，出現各種不同的促銷策略及設計精美的磁卡，用以刺激消費者。本書的內容即針對如此形形色色的促銷手法，及磁卡包裝設計的角度做深入的剖析。

　　事實上，信用卡的設計真是五花八門，讓人目不暇接。小小的空間創意卻可以無限延伸。本書編列數百件範例，從磁卡的空間力場與重度比例，到設計構圖形式的圖解，完全的掌握磁卡空間美感。配以色彩的應用與聯想，具象與抽象的圖形表現，都有完整的介紹與見解。精心的版面規劃且圖文並茂，讓您的視覺盡情享受。

　　在此要特別感謝——中國信託商業銀行、交通銀行、中國工商銀行、中國銀行、台新銀行、花旗銀行、匯豐銀行、渣打銀行、聯邦銀行、慶豐銀行、誠泰銀行、大安銀行等，提供了各式的促銷DM及相關資料，以及卡特國際股份有限公司、臺灣銘板股份有限公司、商周出版公司出版的《聰明使用信用卡Q&A》、《塑膠貨幣Q&A》的資料提供，使本書能夠順利完成並增色不少。而最大的希望俾能嘉惠讀者，以期趕上世界潮流的腳步。文中所提作者及圖像，都是各自所屬作者或公司的資產　，因文章之需而複製，謹致謝意！本書若有不盡周全之處，望各界海涵！

信用卡的起源

美國商業銀行卡（Bank Americard）

　　信用卡於1915年最早起源自美國，二十世紀初期，就有信用卡的前身出現，質料是由金屬做成，發行物件也有限，僅限於某些場所。例如美國運通石油公司，在一九二四年，針對公司職員及特定客戶，推出的油品信用卡，就是以貴賓卡的方式，送給客戶作爲促銷油品的手段，後來也對一般大眾發行。1950年，美國商人弗蘭克・麥克納馬拉在紐約招待客人用餐，就餐後發現他的錢包忘記帶了，所幸的是飯店允許他記帳。因此麥克納馬拉產生了一個想法，即是設計一種能夠證明身份及具有支付功能的卡片。於是他與其商業夥伴在紐約創立了「大來俱樂部」（Diners Club），即大來信用卡公司的前身，並發行了世紀上第一張以塑膠製成的信用卡——大來卡。

　　之後信用卡的業務範圍，從原先的餐館逐漸擴及飯

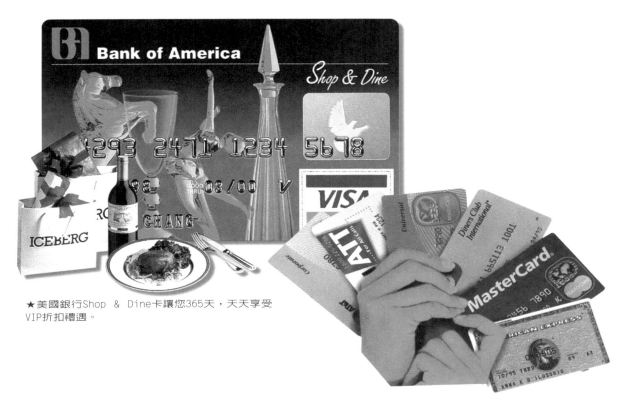

★美國銀行Shop & Dine卡讓您365天，天天享受VIP折扣禮遇。

店、航空公司等旅遊相關行業，以及一般零售點。美國運通公司（American Express）則藉著其豐富的旅遊經驗，在一九五九年發卡，並將業務範圍拓展到美國以外的地區。

　　一九六五年，當時發展信用卡較具規模的美國商業銀行，發行一種有藍、白、金三色，並帶有圖案的Bank Americard。但由於美國商業銀行的色彩太濃，並不受到外國人歡迎的Bank Americard，在一九七七年正式改名為VISA（威士卡），這也是世界上第一張正式的信用卡。威士國際組織（VISA International）是目前世界上最大的信用卡和旅行支票組織。威士國際組織的前身是1900年成立的美洲銀行信用卡公司。1974年，美洲銀行信用卡公司與西方國家的一些商業銀行合作，成立了國際信用卡服務公司，並於1977年正式改為威士（VISA）國際組織，成為全球性的信用卡聯合組織。

　　威士國際組織擁有VISA、ELECTRON、INTERLINK、

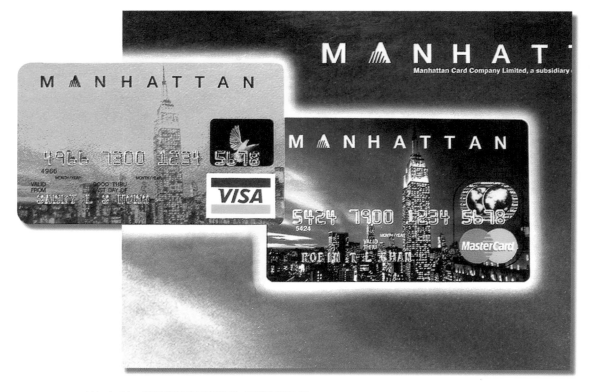

★Manhattan標誌與專用字體作為視覺傳達要素。

PLUS及VISA CASH等品牌商標。威士國際組織本身並不直接發卡，VISA品牌的信用卡是由參加威士國際組織的會員（主要是銀行）發行的。目前其會員約2.2萬個，發卡逾10億張，商戶超過2000多萬家，聯網ATM機約66萬台。

★ATM聯網自動取款機。

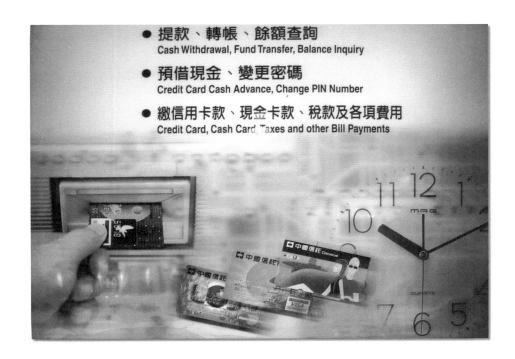

大來卡（Dinners Card）

世界上第一張大來卡（Dinners Card）是由美國的 Frank Mc Namara創立，一九五〇年在紐約誕生，也算是世界上第一張信用卡，並在一九五九年首度實施旅遊意外保險。

但一直到一九六〇年代，大來卡才成為第一張被國際接受的簽帳卡。隨著大來卡的持續成長普及，大來卡在一九八〇年代，成為第一張在中國大陸提供預支現金的信用卡。

一九八一年，國際大來卡公司被花旗銀行併購，

★大來卡　為商務精英人士專用的大來卡。

★綠色美國運通信用卡。

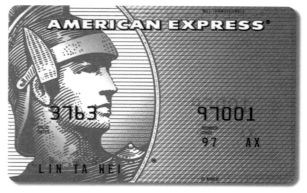

★因應臺灣使用循環信用的方案，所發行的全球第一張，藍色美國運通信用卡。

並在一九八五年，由花旗銀行自香港引進大來卡，並在一九九一年，臺灣國際大來卡重新定位為「商業人士專用」，同時也開始發行公司卡。

萬事達卡（Master Charge）

一九六六年，Interbank Card Association正式成立，成為萬事達卡國際組織的前身。第二年四家加州銀行組成「西部各州銀行卡協會」（Western States Bankcard Association，WSBA）並推出Master Charge的信用卡計劃。

一九六八年，墨西哥、歐洲、日本的信用卡機構加

★HSBC匯豐銀行卡。

★匯通銀行卡與太平洋聯名卡。

入，使萬事達卡國際組織的發展，正式跨出美國本土，並在隔年正式採用Master Charge的名稱與標誌。

一九八○年，萬事達卡國際組織，推出萬事達卡旅行支票，以及萬事達金卡。在一九八二年，推展出全球第一個國際信用卡雷射防偽標誌（Hologram）。萬事達卡國際組織（MasterCard International）是全球第二大信用卡國際組織。1966年美國加州的一些銀行成立了銀行卡協會（Interbank Card Association），並於1970年為用Master Charge的名稱及標誌，統一了各會員銀行發行的信用卡名稱和設計，1978年再次更名為現在的MasterCard。

萬事達卡國際組織擁有MasterCard、Maestro、Mondex、Cirrus等品牌商標。

萬事達卡國際組織本身並不直接發卡，MasterCard品牌的信用卡是由參加萬事達卡國際組織的金融機構會

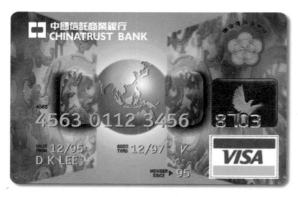

★中國信託商業銀行，歡度25周年慶，為普通卡換新設計。

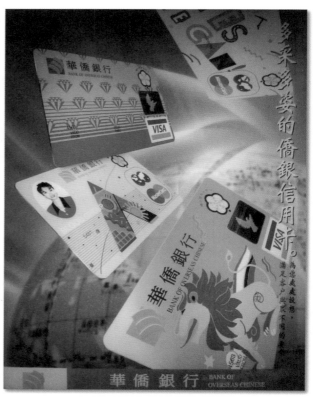

★華僑銀行卡。

員發行的。目前其會員約2萬個，擁有超過2100多萬家商
戶及ATM機。

中國大陸的信用卡

在現代社會，信用卡是一個不可或缺的金融工具，
能帶給人們非常方便、快捷、安全的服務。中國大陸經
過廿多年的改革開放政策的實踐，目前整體市場正在蓬
勃的發展中，因此，市場營銷也面臨著競爭激烈的品牌

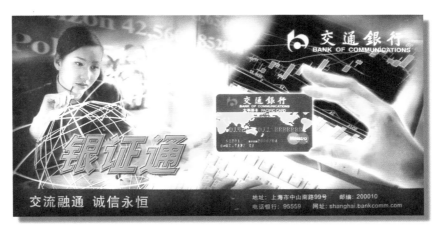

★交通銀行卡戶外燈箱廣告。

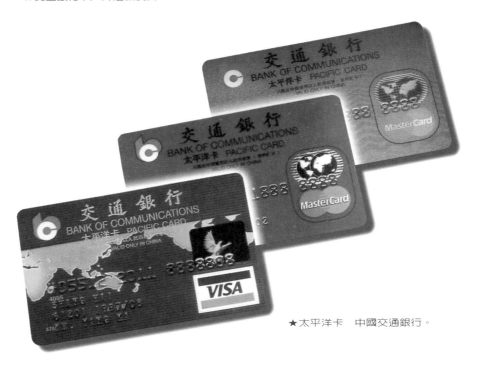

★太平洋卡　中國交通銀行。

之戰，尤其在中國進入WTO之後，國際品牌的競爭威脅更是有增無減，因此，品牌和企業形象塑造越來越關係到企業能否永久經營，所以專業人士一致認為擁有市場比擁有工廠更加重要，而擁有市場的最佳辦法就是要擁有品牌的經營觀念，有形的品牌營銷計劃、有形的文宣廣告再配合品牌形象塑造、商品的銷售等，將會決定企業未來的走向。

由於品牌不僅是客戶用在商品上面的名稱，而且是消費者心目中產品價值的象徵。品牌的功能在於減少

★華僑信用卡　信用卡代償市場品牌。

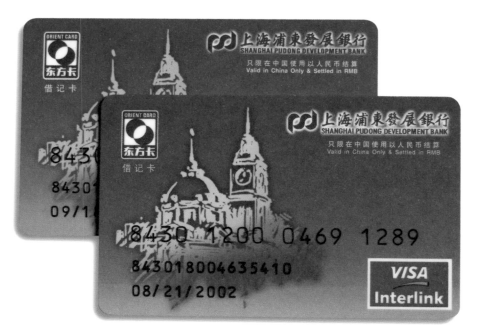

★東方借記卡　中國上海浦東發展銀行。

消費者之間的認知落差，並要讓消費者對品牌產生依賴感，所以成功的品牌策略，不但可以幫助企業掌握其消費者，更可讓企業的價值不斷延續下去，並且以整合傳播觀念向消費者提供多元化的服務。

　　面臨全球化和諮詢化發展的潮流，過去市場的競爭是全面性、整體性的，但在21世紀，將轉變成區隔化的直接市場競爭，而競爭力主要來自對品牌忠誠度的掌握，因此，品牌的管理，品牌資產的魅力，將會越來越受到企業關心的重視。

　　近年來，在中國大陸金融界，中國工商銀行、建設

★中國建設銀行　國際借記卡易拉寶。

★中國工商銀行信用卡

銀行、農業銀行、中國銀行等都建立起了數量龐大的銀行營業網點，特約商戶、ATM的數量也大幅度地增長，用卡環境得到了較大改善，信用卡已經得到各界人士的認可。信用卡之所以能夠提供方便、安全、快捷的服務，關鍵在於「信用」二字。

雖然在辦理信用卡時手續上稍有些繁瑣，可是領卡以後，信用卡給你帶來的是更方便的服務。

現在的中國境內銀行都實施了存款實名制，但有時候到銀行存取款很麻煩。存款時你必須出示身份證，而

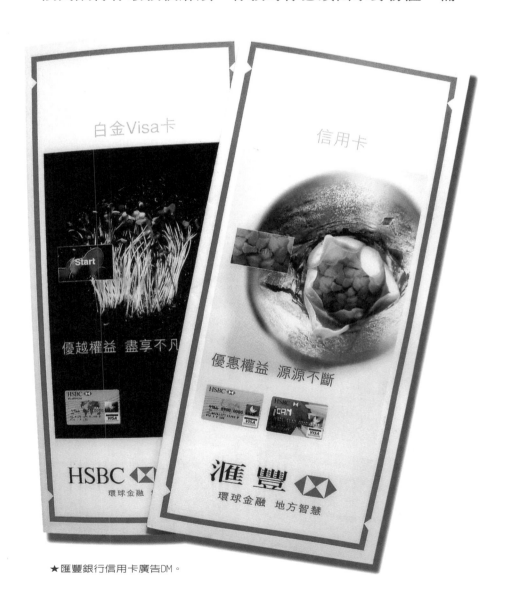

★匯豐銀行信用卡廣告DM。

且要填存款單，當然這指的是儲蓄卡和存摺。持有信用卡存取款就方便多了，持卡人只需簽個名就可以搞定。

信用卡是市場發展到一定程度的必然產物，它與生俱來的要求，就是統一有序的大市場。因此，在中國大陸發展信用卡業務時，必須堅持統一規劃、統一領導、統一管理的原則。在組織上成立由中國人民銀行（中央銀行）統一領導的，有各商業銀行參加的中國信用卡公司，負責協調各商業銀行之間的相互合作與支援，負責信用卡名稱、章程、卡徽及核算制度的制訂，負責信用

★渣打銀行卡折扣促銷活動。

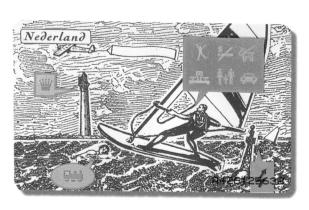

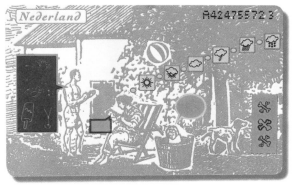

卡的同城和異地清算系統、授權系統和止付系統。信用卡公司有權對違反金融法規及信用卡規定的情況給予糾正和處罰。

目前社會公衆普遍缺少信用卡方面的知識,各信用卡發卡行需要儘快通過各種方式和媒介,廣泛地宣傳和普及信用卡知識,讓人人瞭解信用卡、辦理信用卡、使用信用卡。讓每個商店受理信用卡,並且通過適當讓利,使信用卡消費可以享受一定的優惠,從而刺激信用卡的發展。

美國運通卡 (American Express)

首張美國運通卡於一九五八年在美國上市,當時這

★American Express

張簽帳卡是以紫色硬卡紙製成，最初只適用於以美金及加拿大幣結帳的持卡人，從一九六三年開始，美國運通簽帳卡才邁向全球發展。

　　一九六七年臺灣美國運通國際股份有限公司（AEITI）正式成立，是第一家在臺灣領取營業執照的國際旅遊公司，但僅提供會員卡服務、特約商店的建立、旅行支票與旅遊相關服務。

★CHINFON BANK中國慶豐銀行。

一九八七年才在臺灣代香港發行美金卡，直到一九八九年，才正式在臺灣發行台幣卡。一九九二年繼續推出以台幣結帳的美元運通金卡及企業卡，進一步擴展爲個人及公司客戶服務。一直以來，美國運通就以簽帳卡爲主要業務，而爲了因應臺灣使用循環信用的消費者日益增加，美國運通卡在一九九七年發行全球第一張藍色美國運通信用卡。

★台新銀行發行的太陽金卡，採用具有明顯的圖形標記，加強企業的象徵性。

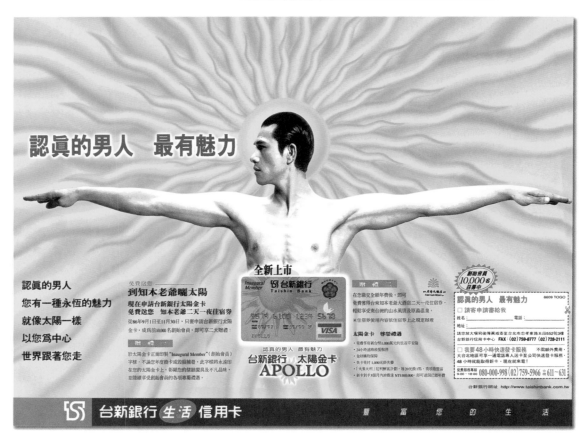

★一個促銷策略的成功與否，除了事先的規劃與執行的方式之外，是否對準了商品的消費物件，或是否切合某種階層的需求，都是不可忽視的課題。

臺灣信用卡

　　臺灣信用卡的歷史，要追溯到一九七四年，臺灣兩家信託業者——中國信託（中國信託商業銀行的前身），與國泰信託（慶豐銀行的前身），先後開辦了「信託信用卡」的業務，這是臺灣聯合信用卡的開山鼻祖。但由於又與當時法令抵觸，財政部在一九七六年下令暫時停發新卡。

　　一九七九年臺灣經建會通過「發行聯合簽帳卡作

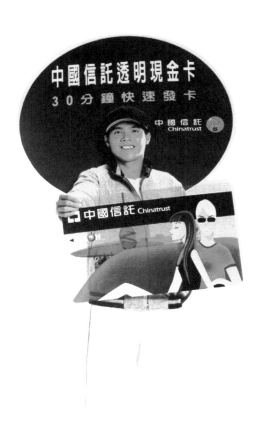

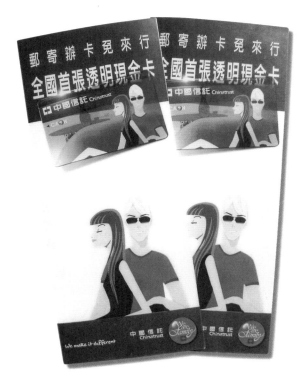

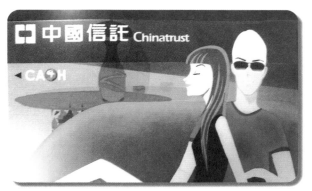

★中國信託銀行透明現金卡人型立板廣告。　　★中國信託銀行透明現金卡。

業方案」，決定由銀行與信託公司共同籌組「聯合簽帳卡處理中心」。並於一九八四年六月正式成立「財團法人聯合簽帳卡處理中心」，臺灣由聯合簽帳卡中心所發行的第一張「聯合簽帳卡」，在同年的六月一日發行。

★SUPER-CARD

這也是臺灣第一張用「新臺幣」記帳的簽帳上，在此之前，持有信用卡或簽帳卡的人，都是向國外發卡銀行申請的，以美金記帳的所謂「美金卡」。

到了一九八八年，「聯合簽帳卡」進一步修改為

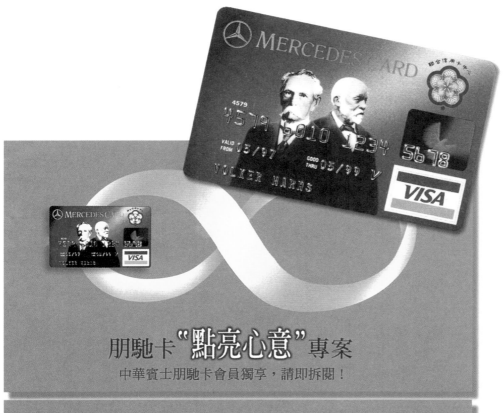

朋馳卡 "點亮心意" 專案

中華賓士朋馳卡會員獨享，請即拆閱！

德國朋馳總代理
中華賓士

台新銀行信用卡

★台新銀行與中華賓士公司共同發行的朋馳卡，為朋馳卡會員「點亮心意」是企業強調品味的忠誠度，擴充服務品質的最好例子。

「聯合信用卡」，同時廢除了「一人一卡」的限制，並擴大信用卡服務功能， 「聯合簽帳卡處理中心」也改名爲「聯合信用卡處理中心」。

　　未來的購物環境，將會出現無現金的購物型態，消費者可以得到最快速、效率的消費模式，因此發卡銀行必需加強服務，重新投資及加強資訊網路的升級，未來資訊交通網路的發達，促使IC晶片卡、國內票證整合、現金儲蓄、網路購物等不必插卡的卡片都會產生，如此高度資訊化的社會中，服務業及購物環境將產生重大的變化。

　　以臺灣來說，點子化政府重大指標之一的「智慧卡」（National Multipurpose IC Card，簡稱「國民卡」）。

　　國民卡將身份證、健保卡功能合二爲一，加上數位簽章、指紋辨識和電子錢包的功能，也可以從個人戶籍登記，到醫院健保門診，國民卡都可一卡通用。另外，卡內建置的電子數位簽章可以讓民眾完成網路報稅、

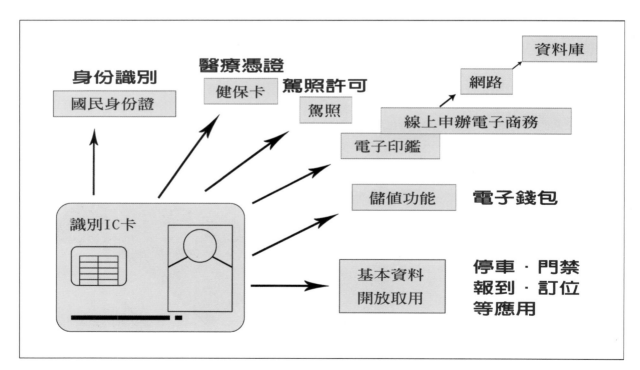

★國民卡應用示意圖。

工商登記、電信業務移動、歲規費繳納，以及政府未來將陸續開辦的網路化服務。電子錢包則可以儲存小額電子現金，民眾到連線的商家購物時，不必現金，持國民卡，就可直接刷卡消費。

除了既定的功能外，由於國民卡內有一顆IC晶片，具有擴充和重複讀寫能力，業者可在剩餘的空間內加入其他的功能應用。例如，管制門禁時的刷卡辨識、捷運或公車票儲功能、醫療病歷資料的輸入、歲規費金融轉帳；甚至可以利用既有的指紋辨識，進行犯罪的偵防。一旦國民卡運轉成熟後，伴隨而來電子商務應用勢必會更為蓬勃，網路化應用專案也會較現在倍增。國民IC卡，無疑又是另一場資訊寧靜革命。

塑膠貨幣消費時代的來臨

購物免付現金的交易方式，已經逐漸躍居現代商

卡片鎖系統（磁帶卡鎖）

把卡和鎖結合起來的系統。只要把卡插入讀出裝置（READER），就能自動開機，可以應用在飯店、公寓、電腦磁帶室、資料處理室的出入管理方面。

和以前的卡片不同，它是把磁帶埋入，能夠安全且正確地進行紀錄重現的專利商品。

實用例：電腦磁帶室、金庫機密室、電腦網路數據主機室、公寓等之出入，併入身份證或員工識別證、通行證使用。諸如此例，可作為許多資訊管理領域中使用。

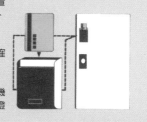

顧客管理系統

如唱片、錄影帶出租店、洗衣店、高爾夫球練習場等，這些容易採用會員制的行業，適宜用這套管理系統。發行會員卡之後，不但能管理顧客的資料，也可以從事銷售管理、服務管理，使經營效率更為提高。

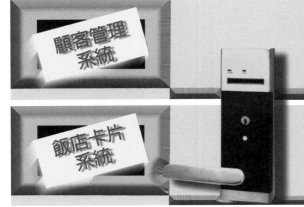

飯店卡片系統

專為飯店開發的卡片鎖系統：由櫃檯發給顧客，就可開啟房間的鎖。同時有一特性，在使用過後，前宿房客的卡片無法再重複使用。此外，使用飯店內各種設施或結帳，也可藉一張卡片處理。

★一般企業通用門卡，出缺席管理卡，圖書館使用證卡等，用來證明身份之卡片。

業活動中重要的一環，臺灣正由現金時代一步步過渡到「塑膠貨幣消費」的信用卡時代。

在卡片消費浪潮即將全面來襲的前夕，許多對生活情報、消費心理與市場變化接觸敏銳的流通業者，早已迫不及待的搶先使用。而與消費者直接接觸的百貨公司、超市、銀行等，蔓延著一股由企業自行發行的簽帳卡、認同卡、信用卡等塑膠卡片的風潮。

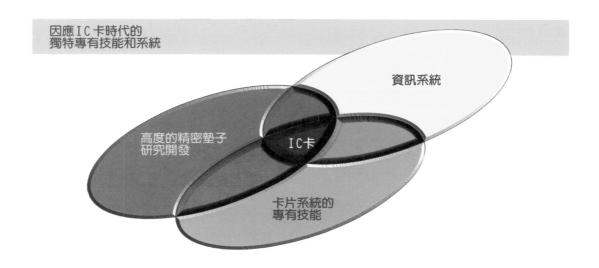

因應IC卡時代的獨特專有技能和系統

資訊系統

高度的精密墊子研究開發

IC卡

卡片系統的專有技能

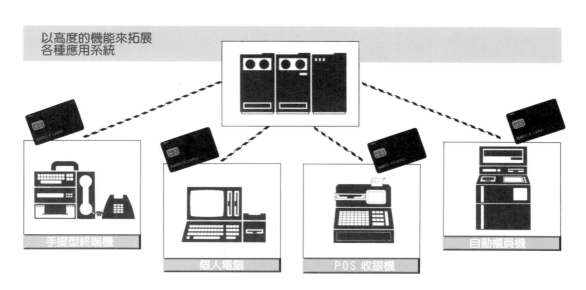

以高度的機能來拓展各種應用系統

手提型終端機

個人電腦

POS 收銀機

自動櫃員機

★IC智慧卡系統架構圖例。

磁卡的種類與用途

　　所謂塑膠卡（磁卡），就是由於其耐久性高於紙製卡片，又有高級感，因此得以迅速廣泛的應用。由流

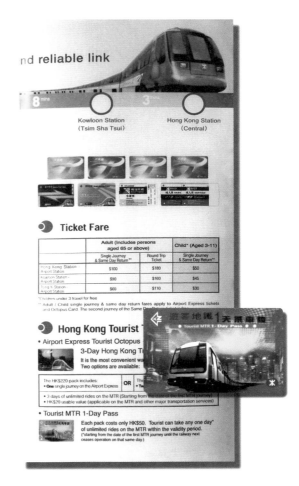

★香港地鐵公司八達通卡　一個以卡片為主的消費趨勢正隱然成形，今後銀行、企業、工商流通業者，即將面臨以資訊決勝的行銷新紀元。

通業者或企業銀行自己發行，可替代現金使用且種類繁多，但是各家所使用的卡片名稱不統一，申請資格，使用條件等細節規範也不盡相同。

儲蓄卡、預付卡（Prepaid Card）此卡片是一種預先購買的卡片，可以使用其購買限額內的金額數。此類以電話卡與捷運儲蓄卡是其代表，另外亦有公車的回數卡，上海的公共交通卡、超市的購物卡及數百萬元一張的高爾夫球卡……等。

一、以功能來區別

根據各種磁卡不同的功能，名稱各異，大略歸納出在何處發行何種卡片。

MS磁帶卡

MS卡正確名稱是「附有磁帶的塑膠卡」。以金融

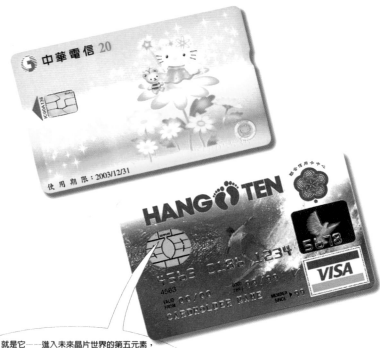

就是它——進入未來晶片世界的第五元素，
現在記錄您的紅利積點、生日及個人資料，未來，
它還能附加電話卡、儲值卡、轉帳卡及健保卡…等
無所不能的超強功能，
即將開啟信用卡消費的異次元空間！

卡及信用卡為代表，可以說是開創今日磁卡時代的原生代。除因使用方便，頗獲好評外，更因品質水準提高，軟體的開發，新用途不斷出現。例如都市飯店的卡鎖系統，及多方面用途需求被採用的會員卡系統，還有POS卡系統等。

　　使用方便，可提高商業管理經營效率，適用範圍有金融卡、信用卡、卡片鎖系統，顧客管理系統，飯店卡片系統、POS系統。

★IC公用電話卡的種類。

ID識別卡

ID（Identification）卡，此為一般企業通用門卡，出缺席管理卡，圖書館使用證卡等，用來證明身份之卡片，也有將本人照片貼上去的卡片。

企業的辦公自動化，正在加速地進行著，如個人電腦、傳真機及文字處理機（Word Processor）之引入辦公室。尤其使用電腦後，生產管理、銷售、庫存管理等業務之合理化，更是令人注目。至於企業內亦屬相當重要的人事管理方面的OA化，識別卡是認識總務部門合理

★廣告媒體的價格都非常昂貴，所以良好的媒體戰略以及獨特的廣告創意，必須在時機上密切的配合。

化的不可或缺的。把識別卡和OA機器群結合起來，便可形成員工資訊的綜合系統。想真正OA化，識別卡一定要有。

　　加速企業的OA化，包括就業管理輔助系統，餐廳管理輔助系統，警衛保全輔助系統，販賣店管理輔助系統。

COMMON一般卡

　　社會的變化，要求多種功能的卡片；科技的發展，要求新的卡片功能。

　　一般卡運用範圍：一般公司會員證，休閒娛樂業的貴賓，折扣卡等提高銷售額之用。

IC智慧卡

　　在高度資訊化社舍中，能取代磁卡的新媒體而備受期待的就是IC卡。IC卡內藏有CPU或RAM・ROM・EEPROM。功能大為提高資訊處理能力和記憶容量外，更能增加資訊的保密性。它可充當電腦的外界資訊記憶體，能夠廣泛應用於企業乃至個人的各種需求。不僅能當做信用卡、金融卡使用，亦可當做家庭購物或家庭存提款等的

新媒體使用。還能發揮它的安全功能，做識別卡或操作卡使用。

　　IC金融卡具有一種儲值、預付（pre—paid）的功能，消費者可在此晶片上主動選擇圈存金額的額度（圈存時需打密碼），消費時不須輸入密碼或身份驗證，完全視同現金，如：渣打銀行的聰明卡與中國信託銀行的晶片卡，都是信用卡市場的先驅者的觀念。

　　晶片的記憶、計算與儲值的功能，可以成功地通過即時銷售系統，追蹤持卡人的消費記錄，進而在消費的同時，立即獲得與抵扣紅利。不像傳統信用卡，必須透過發卡銀行的電腦運算，才能得知消費者的現金與紅利回饋數額，也不能立即抵扣消費款項。由於晶片記憶的

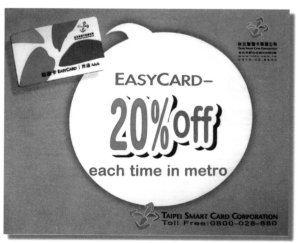

★臺北市政府發行捷運悠遊卡與促銷廣告活動。

即日起申辦
可享多項獨家優惠

丹堤咖啡
 聯名 *e* 卡

結合丹堤 *e* 卡、晶片信用卡、跨異業優惠等多重功能
史上最強的晶片信用卡

超值優惠 丹堤請您免費喝咖啡
核卡送300點飲料點

加值優惠 加碼再送飲料點
首次刷卡加值現金點1000元
再送飲料點100點

優惠再優惠 好康到最高點
使用現金點消費
享單點9折、套餐95折
及不定期優惠活動

全球刷卡購物 丹堤再請您喝咖啡
刷卡消費享1%高額飲料點回饋

到丹堤喝杯香醇的咖啡
品嚐各式精緻餐點…是一種時尚
丹堤的舒適情境、優雅樂音、咖啡香、茶香、美食…
是一種發自靈魂深處的品味
現在丹堤將最優質精緻的一切
全部鎔鑄粹煉成『丹堤咖啡聯名 *e* 卡』
只為了呈現給最珍貴的您！

相關訊息詳情請洽丹堤咖啡
客戶服務專線 0800-063-066
或上網 http://www.dante.com.tw 查詢

日盛國際商業銀行
JIH SUN INTERNATIONAL BANK

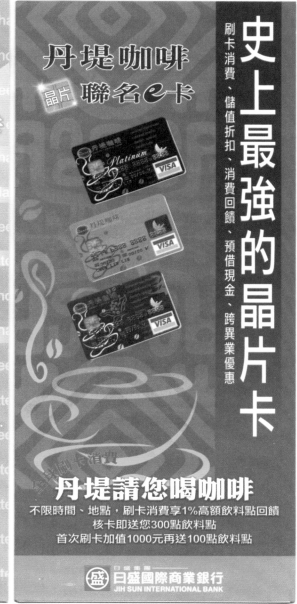

功能，加上具有獨立識別的ID，聰明卡未來不僅可以結合信用卡、現金卡、電話卡、身份證、健保卡，不僅免去冒用的風險，更可一卡多用途。尤其是以這兩年發展出來的非接觸式IC卡更是電子器具的一大突破，它廣泛的應用在每一個人的生活領域上。

從最簡單的小說出租會員IC卡應用到銀行電子錢包IC卡，行動電話GSM卡至搭公車用的非接觸式IC卡，都是實際應用IC卡的實例。

★易行卡。

目前國際間的共同潮流均朝向IC卡的整合運用，其適用範圍廣泛，包括：通信方面有公用電話卡，電子郵件卡，電子傳訊卡等。財務運用方面有票證整合、現金儲值卡、網路購物、資產管理卡、電子支票簿等。醫療方面則有健康記錄卡，用藥記錄卡、處方卡等。

一般民間使用IC卡的範例也愈來愈廣泛，尤其是配合現行金融機構所使用的金融IC卡加以推廣，相信未來不久即將發行的國民IC卡，在運用上是一卡多用途，安全性、方便性、實用性是無庸置疑的。

例如資策會內部規劃使用非接觸式IC卡做門禁出勤系統管理，除了讓資策會員工達到方便性外，更具隱密性。

★中國信託構成CIS的最基本三要素：標誌、標準字、標準色。將三要素重新創造或組合運用，衍生變化加強延展性，或另行設計的自主性造型符號，都具有極強烈的識別性。

臺北市政府交通局與中國信託共同合辦的22、505公車之非接觸式IC卡實際應用案例,不但讓乘客省去找零的麻煩,更省去拿卡刷卡的不便與等待的時間,甚至還可用到未來的轉程優惠。

上海公共交通卡

「上海公共交通卡」是一張具有現金支付功能的IC儲值卡,可在POS機的交通、公用事業、旅遊、等十大消費領域使用。分普通卡和紀念卡等類別。目前,上海發行了400多萬張公共交通卡,上海市民平均每四人就擁有一張,這一在多行業中實行「一卡多用」的成功經驗,日前得到了國家有關權威部門的認同,要求在全國予以推廣。

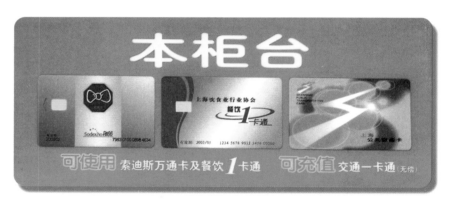

★上海公共交通卡與合作商家所展示的識別。

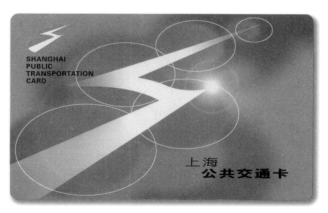

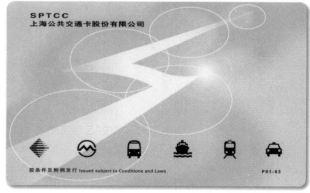

★上海公共交通卡。

按照有關規劃，今後的三至五年內，上海公共交通卡的發行目標將達到1000萬張，並圍繞城市發展不斷拓展新的應用領域，除了完善住宅小區門禁系統、停車場收費系統、高速公路收費系統和機場收費系統，還將開拓長途客運票務系統、長江客運票務系統、水煤收費系統、汽車加油系統、旅遊景點（場所）門票系統等。

上海市與無錫市在全國率先邁出交通「一卡通」系統實現「城際通」的步伐。2002年10月1日起，上海市民持上海「公共交通卡」可在無錫公交車上刷卡消費，無錫市民持無錫「公共交通卡」可在上海交通「一卡通」開通的十大交通領域中消費使用。但二卡不能異地充資。應該說，它具有良好的市場擴展性。讓數

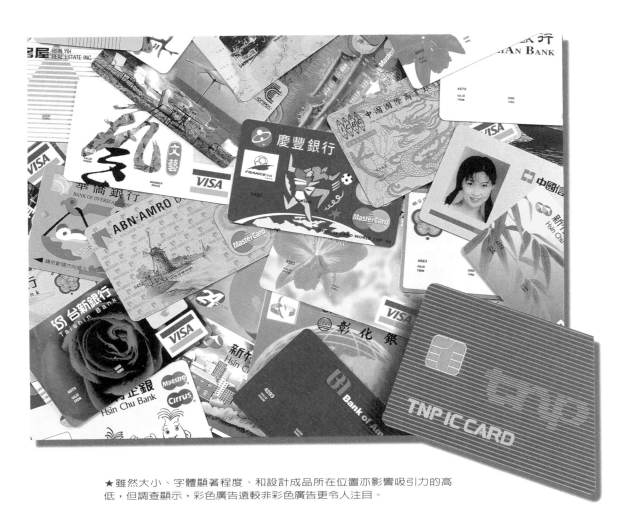

★雖然大小、字體顯著程度、和設計成品所在位置亦影響吸引力的高低，但調查顯示，彩色廣告遠較非彩色廣告更令人注目。

卡變一卡，為擁有公共交通卡的市民提供瀟灑一揮「路路通」，作為「上海人口袋裏三件寶」之一的公共交通卡，在它三周年的生日之際，又傳來了喜訊。交通卡公司在交通銀行上海分行全力支援下，聯手完成技術改造，在今日正式推出使用公共交通卡繳納公共事業費業務，為解決市民「付費難」的問題，開闢了一條新的途徑。這種支付方式由交通銀行上海分行開發的多媒體自助終端上實現。這是自交通銀行上海分行在兩年前成功推出「太平洋卡向公共交通卡自助充值業務後」的又一重大便民專案，從此「上海人口袋裏三件寶」中的兩寶——銀行卡和交通卡開始了真正的合作和相互促進。

★太平洋企業所發行的太平洋生活卡。

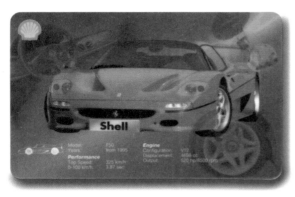
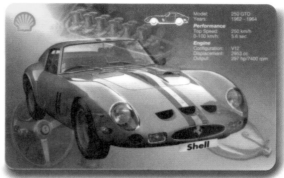
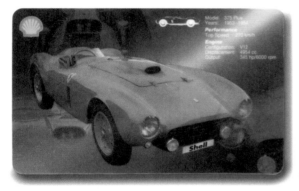
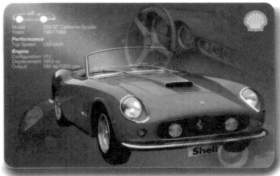
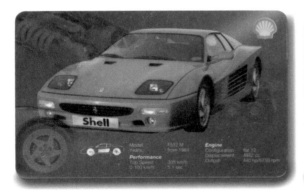
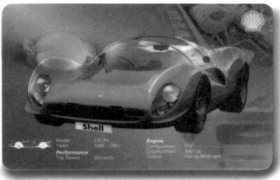
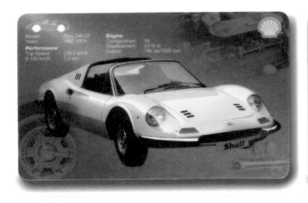

★硯殼石油加油儲值卡，以名牌汽車款式做為圖像，具實用與典藏價值。

二 · 以製作來區別

1‧一般卡／柔軟性及耐熱性等必要條件符合之外，不施以磁性加工及光學處理。卡片上必要之資訊，是刻在卡片上或直接書寫即可，大多數的通行證（Bottle Card）會員卡都屬此類，例，只需用視覺確認就可通用。

2‧磁性卡／在卡片之一面或二面施以磁性條處理或磁性褪光處理，並記入資料。記憶容量為72byte（英文字母72字）。用記錄讀取機可以讀取其資料，但無法演算。使用於提款卡（Cash Card）等。

3‧OCR卡（光學式）／所謂OCR則為Optical Charac Reader縮寫。將情報以OCR-BFont（以光學讀取之一種書體）記入之卡片，被當作對POS（Point of Sale＝販賣時情報管理）系統之輸入媒體，使用於百貨公司、超市之銷售額貴賓卡等。

★BRUCE LEE 電話紀念卡。

4・IC卡／在卡片內藏有CPU（內藏中央處理機）或RAM、ROM，使卡片能快速演算。記憶容量為2—8Kilobyte（英文字母2000～8000字），裝有1C晶片，由於晶片上有記憶體，可以讓信用卡發揮「記憶」、「計算」等功能，甚至還可以重複儲值使用。

5・OMC卡（光學卡）／OMC為Optical Memory Card之略。將數位（Digital）資料，以雷射寫成微細之點資料，雖然無法演算，但由於記憶容量最大可到2Megabyte（2,000,000字），故將朝向電子出版等發展。

在以上這些卡片中，銀行的金融卡、信用卡、俱樂部的會員卡、醫院的掛號卡、員工卡……等。光是想得出來的，就為數可觀。一張卡片象徵著個人的信用，能

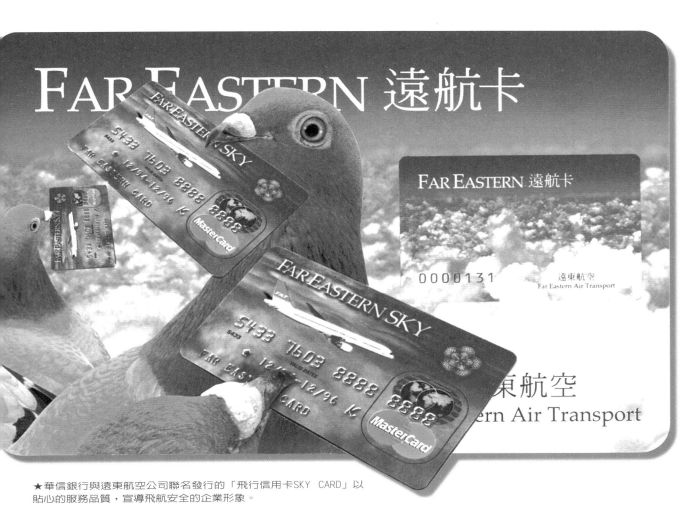

★華信銀行與遠東航空公司聯名發行的「飛行信用卡SKY CARD」以貼心的服務品質，宣導飛航安全的企業形象。

簡化社會的運作。隨著資訊化社會的進步和社會的多樣化，卡片的功能，也有了驚人的提昇。特別在資訊高度應用的今日因通訊科技技術的進步，讓溝通的速度與效率更是達到空前未有的快速，一個以卡片為主的消費趨勢正隱然成形，今後銀行、企業、商業流通業者，即將面臨以資訊決勝的行銷新紀元。

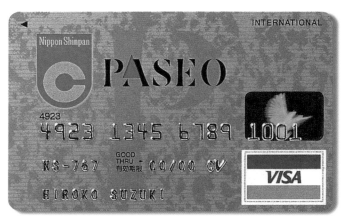

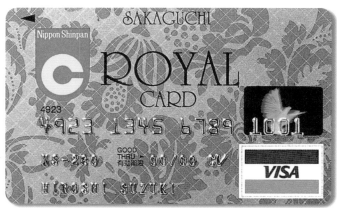

★要使畫面上產生粗細、大小、明度等的對比美，必須使畫面的構成要素，達到最單純、最簡化，字體的大小、級數、圖片的種類宜儘量減少。

磁卡與企業形象統合

　　圖形本來就有象徵事物的功能。自古以來組織的領導人物就相當注意什麼樣的圖樣應該象徵什麼，所以費盡心思找出能夠代表自己身份的圖形。因此有了圖像、記號和紋章。現在對這些裝飾作法，俗稱為「創造形象」，與CI（Corporate identity）關係密切。

　　所謂CIS為Corporate Identity System的縮寫，是企業等等的集團向集團內外證明自己身份用的，更明確

★日本信販企業名稱及標準字體設計。

★企業商標與名稱，經常出現在繁雜的街景中，以充分展現企業形象，增強消費市場的信任感。

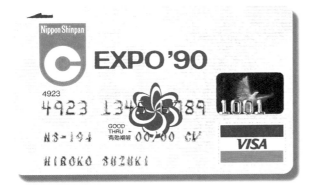

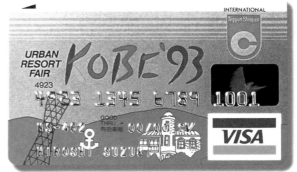

的說，CIS即是「用以確立集團意識的東西」。

　　企業引進CIS的目的，在於讓整個企業合為一體以求自我革新。這是作為企業整體性、視覺性情報統合之設計體系。企業或其他團體製作獨特的符號，將視覺性資訊綜合統一起來，如此即能和其他機構清楚的區分開來，使其社會形象、團體有明確的定位，這也可以說是公司表現外在的形象塑造工作。

　　根據公司的規模，企業識別系統包括的要素也有

★福特汽車公司企業名稱標準字。

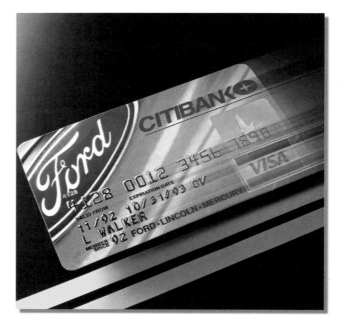

★福特汽車公司企業商標複合應用。

★福特汽車公司，出現在大眾媒體的商標圖形應用。

所不同，不致包括了下列數點——消費者對公司的品牌印象、公司的商業成就，以及新聞媒體的評估。在這些要素中，有一點是連最小的公司都不會放棄的策略，那就是透過平面設計，為公司塑造出最好的企業形象。不論採用的是什麼樣的企業風格，都要能表現公司本身營運的企業性質，如電子業、銀行業、百貨公司、汽車業等。

　　企業體如果要塑造出一種鮮明的企業形象，必須經由視覺傳達的專業運作，從對市場分析調查、對消費物

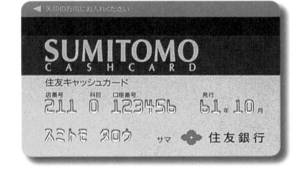

★由企業品牌名稱或字首與圖案組合發展所形成的信用卡。

件的研究、媒體的運用，到視覺策略、傳播及視覺形式表現等，都採用整體的企業識別系統，以強化消費市場的信任感。

　　無論是企業或社團組織在意象上都必須有一貫性，這樣整體上才有統一性及獨特性。

　　企業形象CIS定義：將企業經營理念、企業文化與精

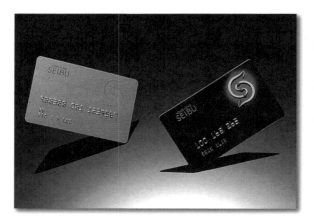

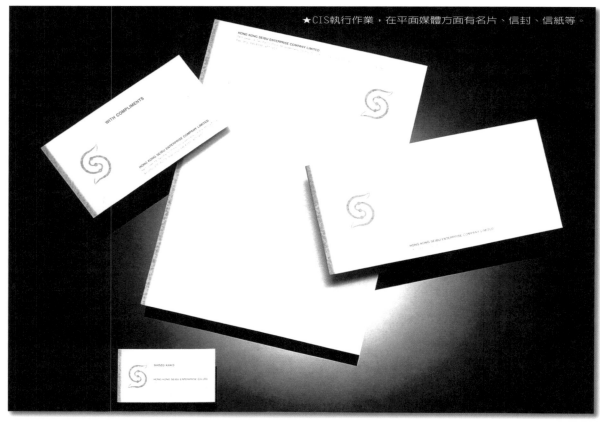

★CIS執行作業，在平面媒體方面有名片、信封、信紙等。

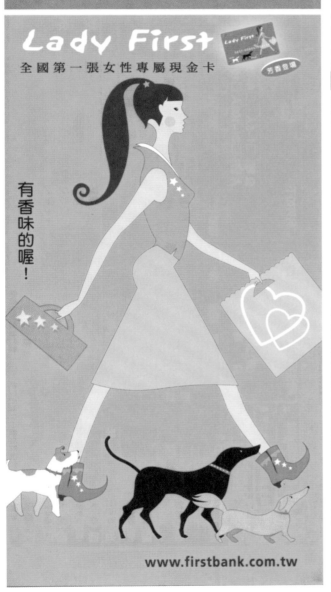

★第一銀行發行全國第一張女性專屬金卡DM廣告。

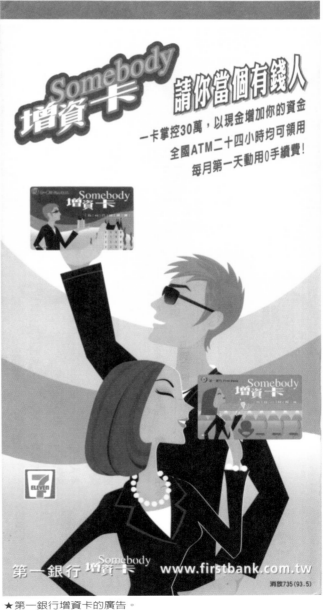

★第一銀行增資卡的廣告。

神，用於整體傳達系統，通過視覺傳達設計，傳給企業
人員與團體，其中包涵企業內部員工與社會大眾，使其
對企業產生統一的認同感與價值觀。由設計觀點而論，
也就是結合現代設計理念與企業經營管理的整體性運
作，達到塑造企業的個性，突出企業精神，使消費大眾
產生深刻的印象與認同，最終達成企業經營目標的設計
政策系統。

為適應資訊化時代的來臨，各公司、團體必須超越
企業體本身規模的大小與業務種類差異，在更好的經營
環境下創造資訊網，並建立CIS形象價值。因此CIS企業
形象的導入，將成為今後21世紀續優公司的必要條件。

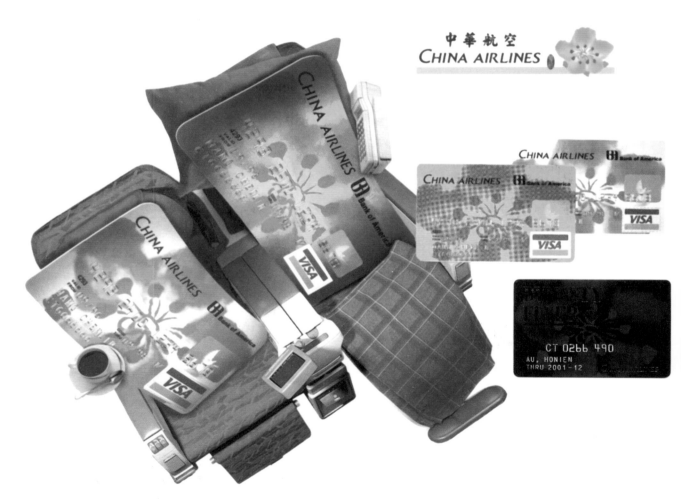

★藉由VI（visual identity）系統的要素實施，將更能統合企業視覺形象，發揮溝
通傳達上相乘累進的效果，有助社會大眾對企業體識別系統的認知功能。

一‧導入CI的市場功能

　　CI導入作業有別於一般商品廣告。CI執行的作業，在靜態方面有名片、信封、信紙等，動態方面有員工制服、交通車輛、戶外霓虹看板等媒體，特別是在今日面臨資訊溝通的時代，可運用的範圍將更為廣泛。

　　藉由VI（visual identity）系統的要素實施，將更能統合企業視覺形象，發揮溝通傳達上相乘累進的效果，有助社會大眾對企業體識別系統的認知功能。

　　在面臨消費大眾偏愛多元化、多樣化的商品趨勢之際，企業在商品行銷市場經營方針上，必須要有積極創新的策略運用。

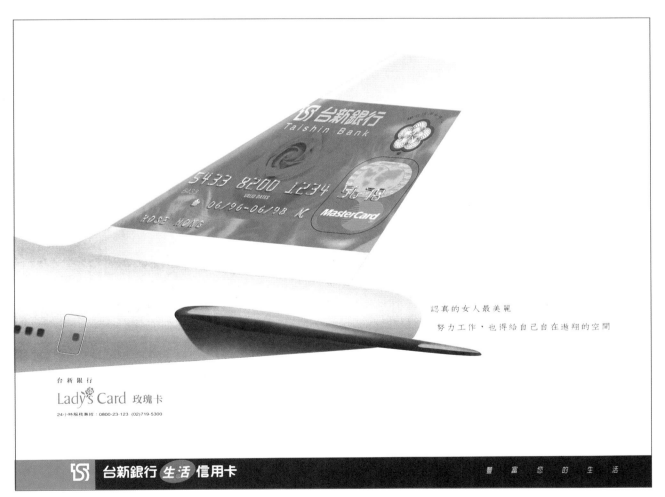

★台新銀行生活信用卡Lady's Card玫瑰卡雜誌稿。

然而，在今日產品特色差異尚無明顯區別的競爭狀況下（特別是新產品的行銷市場開發或新加入的競爭產品市場時），一個被消費大眾所認同的良好企業所銷售的商品，根據資料統計證明，必然是導入CI作業的企業，比較容易被消費者信賴與接受。

針對企業與銀行聯名發行以企業顧客為發卡物件，所發行的信用卡——聯名卡。

聯名卡可享有特別消費折扣或特別的服務。以百貨公司模式發行的有「京華卡」、「微風卡」、「新光三越卡」以及「高島屋卡」、紅利卡，也有以人壽保險公司保戶為申請物件的信用卡，如南山人壽與渣打銀行共同發行的聯名卡。還有象徵尊貴，汽車車主才可申請的「朋馳信用卡」。聯名卡因在卡片的上面印有企業組織的商標，充分展現了企業形象，增強了消費市場的信任感。

★台新銀行信用卡商品也因訴求的物件不同，而有不同的認知或使用力，每一個商品的訴求物件與定位，一定都有所出入，如果促銷活動針對本身的商品物件，自然可達到事半功倍的效果。

二·企業形象的基本要素

企業商標設計

企業的商標，是CI系統核心中最重要的基本要素。

就商標的造型而言，大致可分為圖案、字體、文圖複合三種形式，採具象或抽象表現形式。各企業可根據CI的發展策略中，從以上形式找出最適合企業體的商標設計。

企業商標，除了常用的幾種基本形式外，為了適應企業多元化的發展，故將標記設計成多種組合，代表企業不同的用途，或分公司的性質相區分。

此外為了因應廣泛的需求，除了基本的企業商標外，也採用具有特色的圖案標記，以加強企業的象徵性。

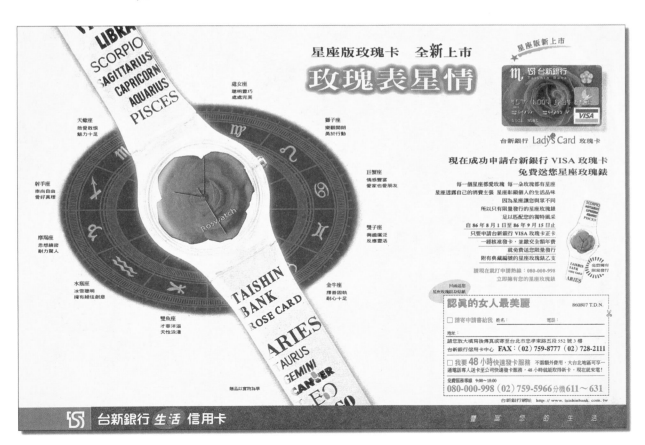

★台新銀行Lady's Card星座版玫瑰卡全新的12星座，閃亮登場，讓持卡人擁有自己專屬的星座卡。

　　這類的特色標記，是將基本商標的設計加以發展或針對企業具高評價的特質加以設計。而大多數的設計將企業商標及其要素加以綜合，以謀企業的訴求形象得以統一。

三·CIS視覺化的應用元素

　　企業為了適應新時代消費型態的需求，必須以主動開拓市場的「佔有率」為目的，使企業內部開始自覺，

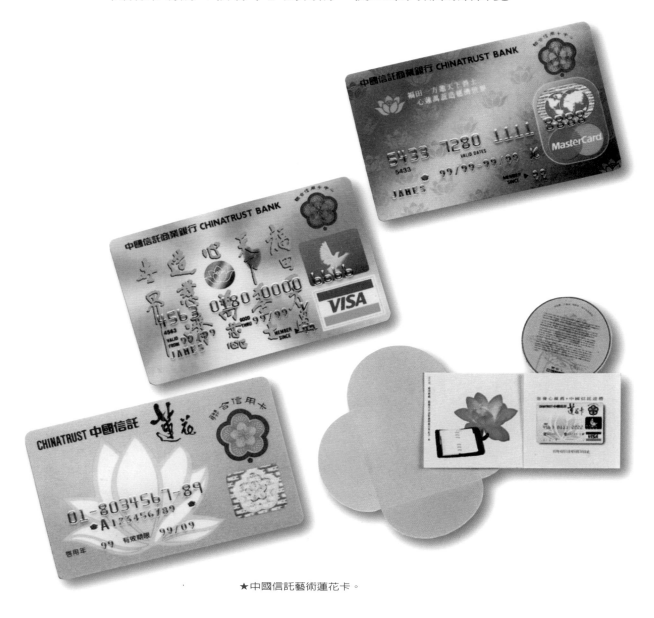

★中國信託藝術蓮花卡。

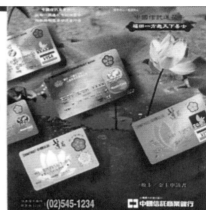

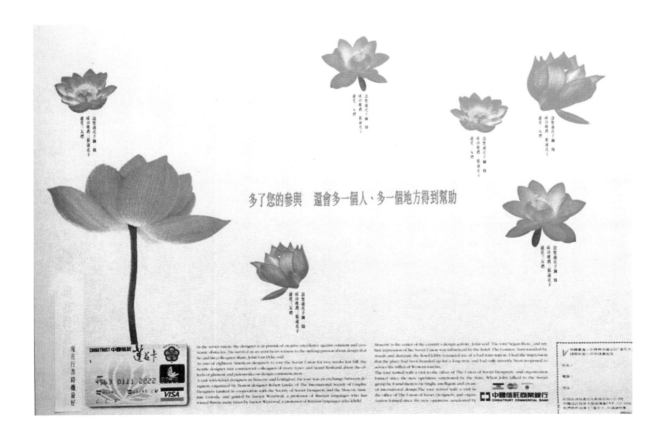

★中國信託商業銀行蓮花卡廣告。

為了包裝企業，並創造出全新的形象，通過有系統、有組織的企劃，來提昇企業的形象與知名度。這種有計劃性的識別系統，可使企業組織健全，制度完善，全體員工彼此認同，實現增強消費大眾的「依賴」程度的最終目標。

企業應該自省自覺，因此實施CIS以塑造企業新形象。而基於企業識別必須要有統一性、系統化，則要有一套富有延展性的編排模式，作為視覺傳達設計的有力工具。這種整合諸多設計要素，不僅強化企業體周遭的關係，並掌握其對企業產生一致的認同與價值觀。

企業識別體系主旨在於塑造企業獨特形象，以視覺化的設計要素做為整體規劃的中心。在視覺傳達中，建立設計基本要素作為傳達的基本符號，再運用各個不同

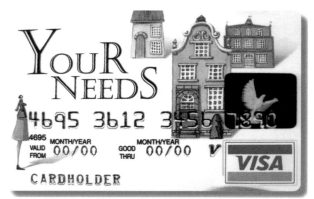

★第一銀行YOURMEEDS

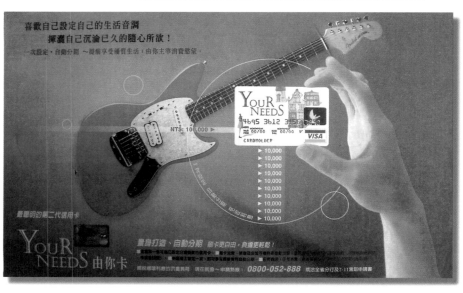

媒體傳播至各階層的消費群或相關群體，這些不同的媒
介物被稱之爲設計應用要素。

1・應用元素的系列

A・**事務事品**

●名片●資料袋●電腦業務用表格

●信封●便條紙●公司專用便條紙

●信紙●卷宗夾●公文表格

●定單、採購單、送貨單●傳眞用紙表頭續頁

B・**建築物展示媒體**

C・**運輸工具識別**

D・（SP）**促銷商品**

E・**廣告行銷策略**

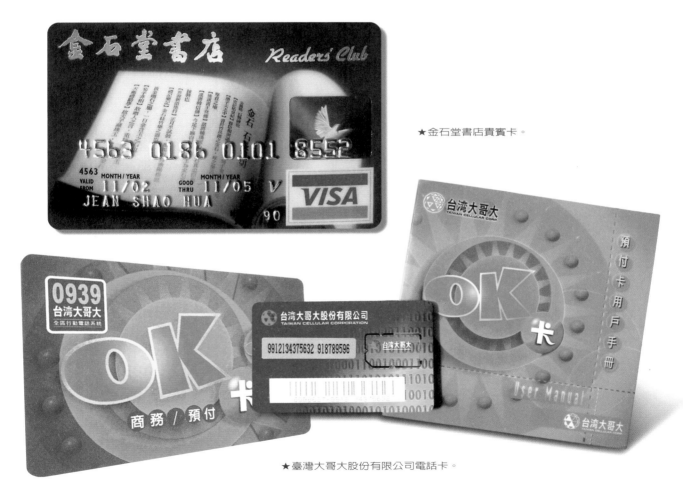

★金石堂書店貴賓卡。

★臺灣大哥大股份有限公司電話卡。

2 · 企業識別化的系統模式

　　應用設計系列是以基本設計系列為核心。相對的基本設計系列也以應用設計系列為實際作業上的整體架構，二者互為設計的表裏。

　　從基本設計系列至應用設計系列，歸納成一連串的相關系統表，就是所謂CIS樹系。除了「概要規定」外，其他的部分可做為往後CI發展的啓蒙。詳細的CI形象企劃，清楚的交代了事務用品的標準尺寸、商標色系的應用及戶外媒體的展示，並且都有明確的圖片相互參照。這些都可做為往後企業體發展形象策略的基準。

3 · 應用元素的發展

　　構成CIS的最基本三要素：標誌、標準字、標準色。

★而依商品的訴求物件做不同之銷售通路策略，如有突出的新商品，加上強而有力的流通路線，則新商品就能很快的搶攻市場，成為主流。

將三要素重新創造或組合運用，衍生變化加強延展性，或另行設計的自主性造型符號，都具有極強烈的識別。在視覺上，設計CIS的三要素顯得格外地重要。

就因為在視覺傳達上CIS三要素佔有如此決定性地位，在企業基本設計系統裏衍生企業傳播，以塑造企業形象最快速、便捷的方式，供社會大眾識別、認同。

而這些經常出現在大眾視覺的媒體，包括廣告、制服、包裝設計、產品、車體廣告、招牌、事務用品、業務用品……等等。其中以事務用品中之名片、信封、信紙為最直接的視覺傳達，利用人與人之間最短的距離，替個人形象打前鋒，為企業市場形象開路，以達到企業經營所追求的首要目標。

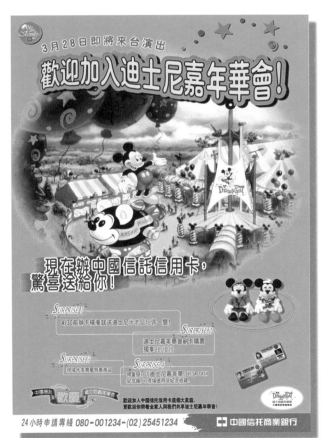

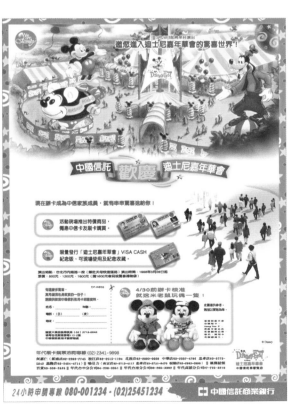

★一個促銷策略的成功與否，除了事先的規劃與執行的方式之外，是否對準了商品的消費物件，或是否切合某種階層的需求，都是不可忽視的課題。

廣告行銷，變中求新

　　二十一世紀將是一個企業形象掛帥的時代，企業或銀行如果懂得運用企業體現有的有利資源，而去塑造商品差異化，將成爲今後廿一世紀續優企業的必要條件。例如中國信託商業銀行、萬泰、華南、台新、渣打、花旗、華僑銀行等，藉助信用卡的媒體促銷廣告，及促銷申請書的DM，充分說明發卡銀行的貼心服務專案，並且也宣導出企業形象等多重目的。

★中國信託信用卡。

但是各發卡銀行在積極拓展發卡量時，如何建立銀行或發卡企業的品牌形象，將是未來勝負的關鍵。

以現有的市場，各發卡銀行的競爭出現了各種不同的促銷DM，及五花八門的包裝手法。而很多的促銷案在推出不久後，就會被其他發卡銀行跟進。在同性質高的市場中如何脫穎而出？如何讓消費者從媒體通路間快速地獲得認同？則需要發卡銀行的智慧策略了。

品牌行銷與商品差異化

品牌由眾多因素構成，如產品質量要好，這是品牌

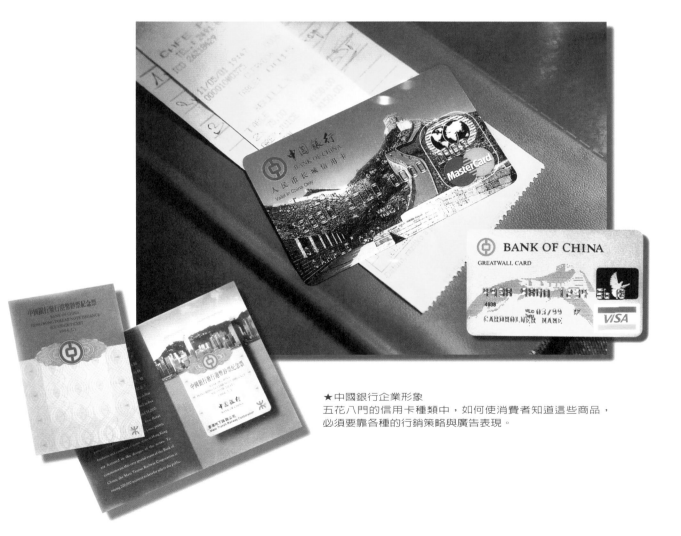

★中國銀行企業形象
五花八門的信用卡種類中，如何使消費者知道這些商品，必須要靠各種的行銷策略與廣告表現。

確立的基礎，商品要美觀，要實用，要適應消費水平，要注意消費者的反應，並以此作為改進產品質量、花色品種的重要依據，對品牌的宣傳要有計劃、有目的，更要有科學性和實用性，這就是商品行銷策略。

　　商品行銷策略是企業競爭生存的必要武器，尤其是在新上市商品搶攻市場的時機更不能不予以重視。

　　如何把商品導入市場？如何把上市行銷的策略確立

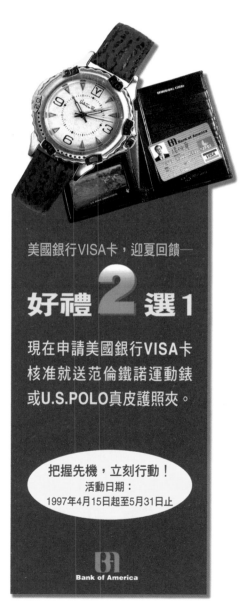

★消費抽獎、兌換贈品。　　　　　　★旅遊行程優惠活動。

一個概念順序，大致可分為如下五個作業程式：

一、掌握市場與消費傾向的市場調查

行銷活動一般要收集市場資料、分析消費傾向、比較競爭品牌優劣、取得市場各種環境情報，最後分析整理出對新商品有利的條件和不利的因素，以便作為將來各種行銷活動的依據。

另外瞭解新商品的架構設計與型式，給予消費者的商品利益與經銷利潤，及流通網路、廣告活動、促銷活動等，均應先做整理、分析，然後再與競爭品牌做比較，方能做到知己知彼，百戰百勝！

★中國信託信用卡DM展示架。

二 · 把商品導入市場的商品企劃

在對市場進行調查分析後，如何使商品在競爭激烈
的市場上，給消費者留下深刻的印象？如何在眾多的商

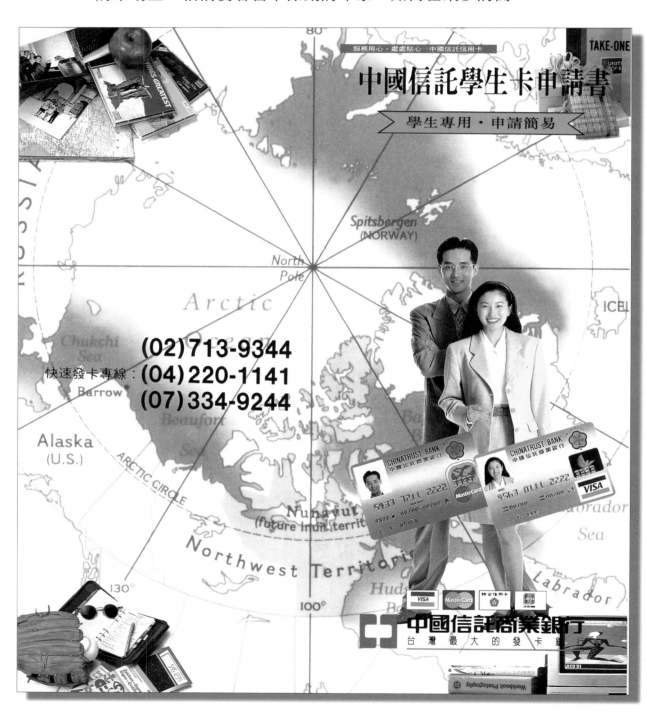

品中脫穎而出？如何在消費者的心目中留下商品扮演的
角色？綜合以上的問題剖析，可分為下列三個程式：

　　1．**商品概念的剖析**：經過仔細分析後，該商品擁有
的效用＝商品概念＝經過分析比較後所挑出最能產生效

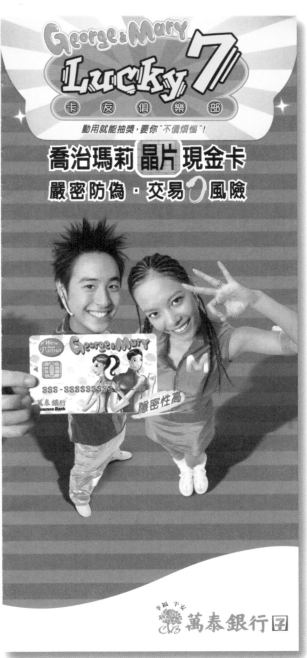

★新竹國際與PHS大眾電信共同發行聯名信用卡DM廣告。　★萬泰銀行發行喬治瑪莉晶片現金卡DM廣告。

能的概念。

　　商品的概念，是指商品全盤性行銷戰略的基本概念，與單純針對商品本身導出的概念不同。簡而言之，就是商品所具有的物理或心理上的價值與效用。

　　實值的效用：該商品所具有的機能與特性價值。

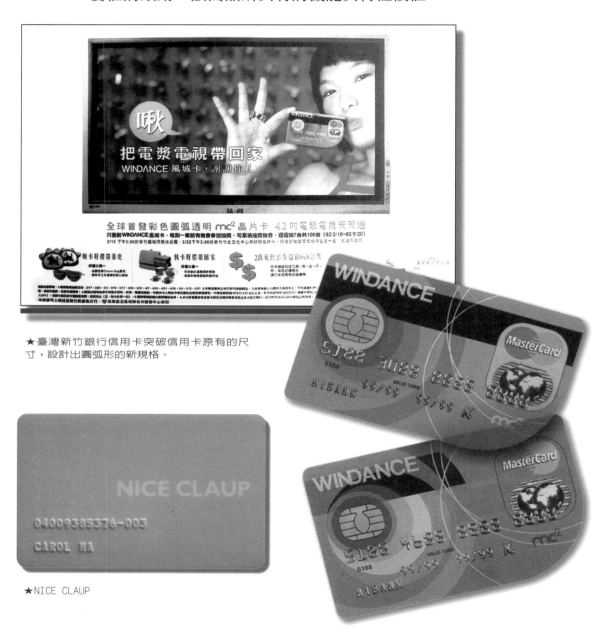

★臺灣新竹銀行信用卡突破信用卡原有的尺寸，設計出圓弧形的新規格。

★NICE CLAUP

　　★假如成功地吸引了觀者瞬息萬變的眼光，設計者接下來則試圖維持觀者的興趣，以傳達相關的資訊，而僅就形狀而言，形狀造成了有趣的視覺效果；同樣的字與圖案，色彩結成一體更引人注目。

感覺的效用：商品本身所產生的價值感。例如，各種設計的因素影響使用時的感覺。

象徵的效用：使用該商品所獲得的自我滿足的快感，及所具有的社會價值功能。

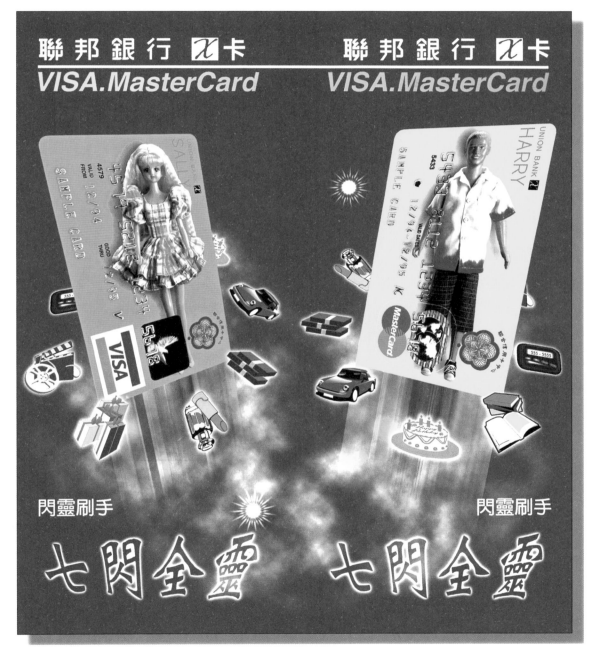

★聯邦銀行X卡　以市場區隔的理念，針對「時尚資訊較敏感」的消費者，或者對品牌動態瞭如指掌的人，這些即使消費能力不高，卻具有高品質的消費的X世代族群，聯邦銀行以此物件所發行的為「X」信用卡。

★玉山銀行生活工廠聯名卡 為生活加分的信用卡。

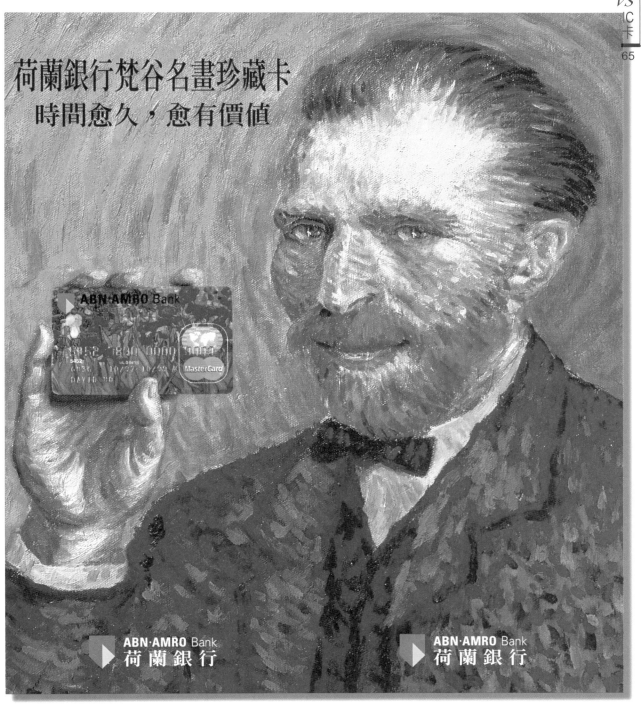

荷蘭銀行梵谷名畫珍藏卡
時間愈久，愈有價值

ABN·AMRO Bank

ABN·AMRO Bank
荷 蘭 銀 行

ABN·AMRO Bank
荷 蘭 銀 行

★荷蘭銀行的特定優惠，年費變基金，梵谷名畫卡，可讓持卡人達到藝術收藏、刷卡
兩相宜相的目的。

滙豐銀行 ◇◇◇
滙豐集團成員

滙豐銀行明德春天卡
會員申請書

Par amour Des Femmes

PRINTEMPS
明 德 春 天 百 貨

台北市忠孝東路五段297號 (02) 27495888／081212508~9
台 灣 第 一 家 法 系 百 貨

★匯豐銀行與明德春天百貨公司所發行的明德春天卡。

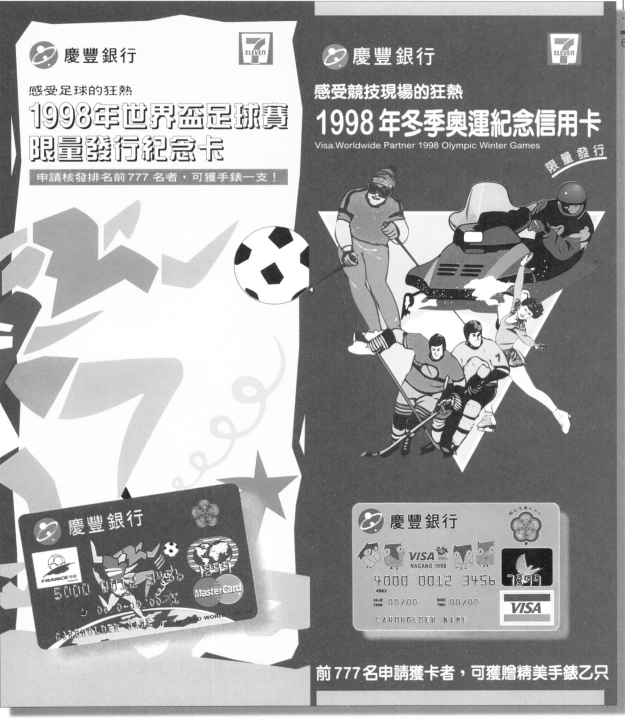

★慶豐銀行限量發行世界盃足球賽與奧運紀念信用卡,讓您感受競技場的狂熱。

渣 打 銀 行

渣打 Smart 信用卡

讓您的 "口袋跟腦袋" 一樣聰明
生活更 Smart！

Standard **Chartered**

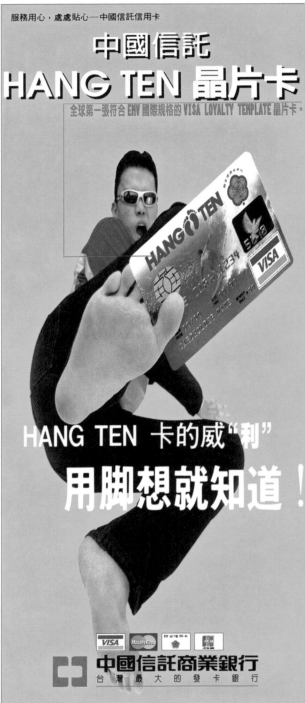

服務用心，處處貼心──中國信託信用卡

中國信託
HANG TEN 晶片卡
全球第一張符合 EMV 國際規格的 VISA LOYALTY TEMPLATE 晶片卡。

HANG TEN 卡的威"利"
用腳想就知道！

中國信託商業銀行
台 灣 最 大 的 發 卡 銀 行

★中國信託Hang-Ten IC晶片卡，渣打銀行的聰明卡Smart Card都是未來信用卡市場的先驅者的觀念。

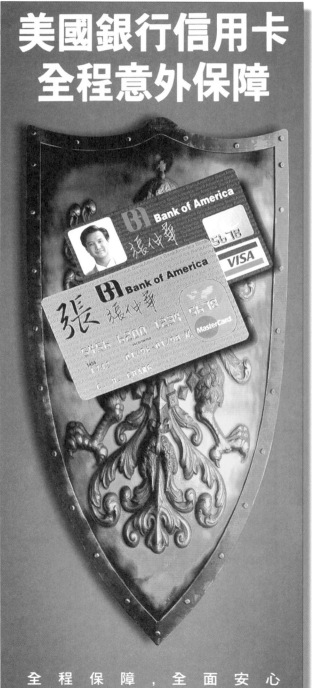

★美國銀行信用卡強調出國旅遊的全程意外保障，使出國旅遊全面安心。

★為每一個特定市場進行設計的小冊子，整體表現出金中皇銀行的形象，這寫DM小冊子是銀行專為購車借貸、畢業、就業以及旅遊服務等設計。因此每一種小冊子的封面插圖都表現到它提供的服務專案。

2‧**商品定位的確立**：從別的品牌或公司直銷的競爭商品中，給予新商品最佳的定位，把最能開拓市場的商品定位確立出來。

3‧**消費對象的確定**：新商品所選擇的消費階層，以符合市場的物件為主。

如華僑銀行的非常血型卡，代表年輕世代的另類身分證，聯邦銀行「X」卡，為X世代的閃靈刷手代言，中國信託商業銀行HANG　TEN卡，充份表達酷的威力。針對學生設計出新新人類的生活概念的學生卡。若是以男、女區別的消費者為對象的商品，所採用的促銷內容，就大異奇趣，如台新銀行的太陽金卡，為最有魅力的男人所持有，擁有它就如擁抱全世界。

以女性為定位的信用卡，有中國信託的Wofe卡，台新銀行的玫瑰卡，以及微風廣場的微風卡。從卡片的設計，到附加服務等規劃，都是以女性為廣告訴求物件，開發市場區隔的理念。

舉例來說，沒有男人可以例外擁有的中國信託Wofe MasterCard／VISA卡，是根據英文單字「Woman」、

★CORSA

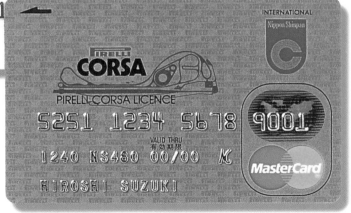

「Female」，取其字首「Wo」、「Fe」而命名，充分彰顯這張卡片「非你莫屬」及女性「獨立自主」的時代意義。

除了卡片設計、功能規劃等完全以女性出發外，於信用卡申請過程中，直接以電腦剔除男性申請人，確實落實市場區隔的理念，亦為信用卡業界首例。

WoFe卡現發行MasterCard／VISA二種品牌，處處為女性著想，其設置的功能除一般信用卡擁有的相關旅遊保險、失卡保障等等之外，更涵蓋女性消費、資訊、安全等全方位的服務。

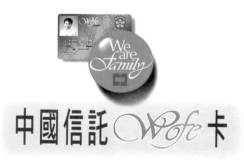

★中國信託商業銀行，Wofe卡以品牌標誌與專用字體作為視覺傳達的要素。

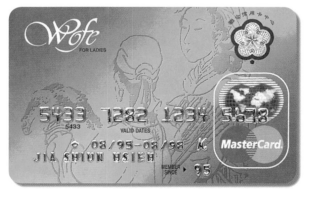

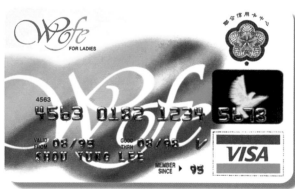

★Wofe信用卡申請過程中，直接以電腦剔除男性申請人。

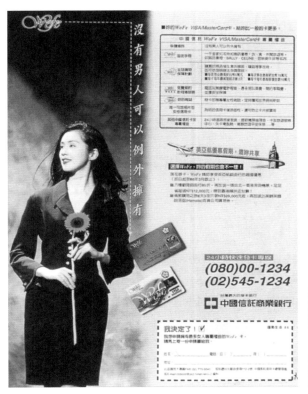

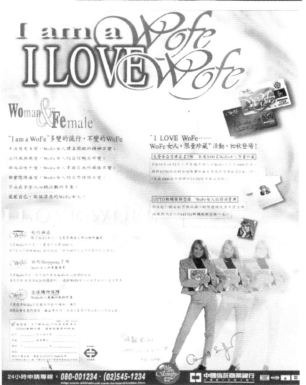

三 · 加強銷售通路的流通策略

　　對於既有的市場要新投入的商品，應先做市場區
隔。選擇某種特定市場，集中全力開發，加強其銷售通

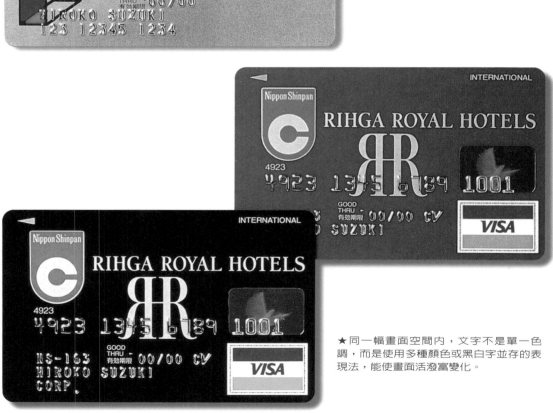

★同一幅畫面空間內，文字不是單一色
調，而是使用多種顏色或黑白字並存的表
現法，能使畫面活潑富變化。

路。而依商品的訴求物件打開不同的銷售通路，如有突出的新商品，加上強而有力的流通路線，則新商品就能很快的搶攻市場，成為主流。

促銷活動可以增加發卡量，並加強大眾對品牌形象的認同，目前流通較廣的信用卡品牌有威士卡、萬世達卡、美國運通卡、大來卡、吉士美卡及聯合信用卡等六大品牌，其市場的佔有率及行銷手法的不同，而各有明顯差異。

為了強化品牌是流通最廣的系統，每隔一、兩個

★利用文字為圖形，具有簡明誇張單純化的強力表現。

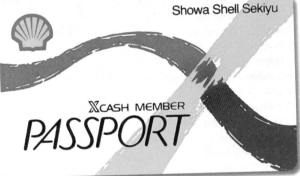

★當設計圖案，或是任何有關色彩的作品，設計者必須仔細考慮色彩的搭配是否恰當，以有效地激起顧客的好奇心。

月信用卡申請書的設計就應翻新，以新鮮創意、主題訴求來吸引消費者的注意。除了各種媒體的競爭外，信用卡申請書陳列據點，發卡銀行應該積極爭取。如學校附近、服飾店、書局、超市等都是信用卡申請書陳列的好據點。

四、高度創意的廣告表現

新上市商品的廣告表現，必須根據市場調查細分的結果而定。應考慮到訴求物件的年齡、性別、職業、所屬地區、教育等，在形形色色的消費物件中尋求適合新商品的最大多數，作為新商品的廣告作業基礎。再從商品的命名、包裝、至廣告主題的設定、廣告內容、廣告

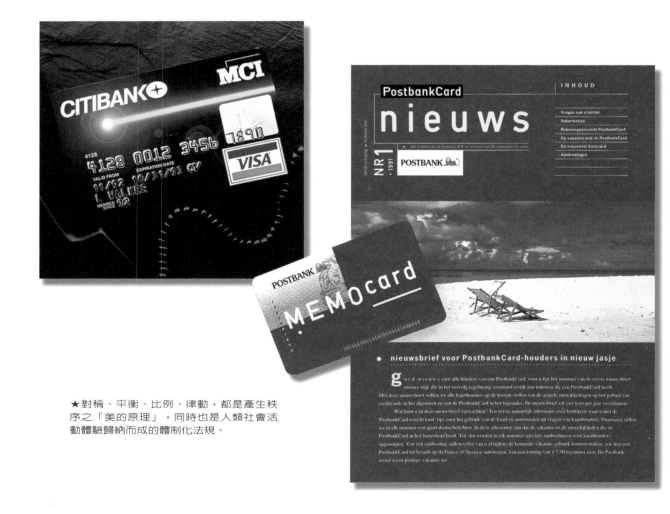

★對稱、平衡、比例、律動，都是產生秩序之「美的原理」，同時也是人類社會活動體驗歸納而成的體制化法規。

表現、或廣告音樂等，都必須配合全盤性的媒體戰略，發揮出獨特的廣告創意。

目前各廣告媒體的價格都非常的昂貴，所以良好的媒體戰略以及獨特的廣告創意，必須有立竿見影的鮮明效果。

廣告，是一門濃縮的、商業性的藝術。成功的廣告，可以使一個默默無聞的企業驟然輝煌，失敗的廣告，能導致一個燦爛奪目的品牌黯然失色。

廣告的目的，主要是培養消費者對品牌的偏好。雖然有些廣告是爲了短期的銷售效果而做的，但是廣告的最終目的，仍是以中期的品牌忠實度或企業的形象爲主。同時企業公關更是在求長期的品牌忠實效果。其目的是把企業形象提高而提昇消費者對該品牌的好感。在另一方面，促銷活動的目的在於求短期的銷售成效，無論贈品也好、抽獎也好，大都要求限時購買，因此過分的促銷活動，往往會妨礙廣告及公關的中長期效果。

對廠商來說，最理想的方式是以廣告來攻佔市場、建立品牌忠實度並使消費者有長足的信心。但是市場狀況及行銷戰略並非如此簡單，公司的品牌不一定是

★文字圖像化後，所產生的理性分析和聯想。

★中國信託商行業銀行。

二十四小時服務電話：(02)2345-8868　　　　POS刷卡方向 INPUT ▶

銀行代號
822

帳　　　　號

卡號

FISCARD
金融卡

簽　名

Maestro

Cirrus

24 PLUS

●本金融卡務必親自使用，如遺失、滅失或被竊時，請即向本行
掛失，未辦妥手續前被人冒用，由貴戶自行負責。
●如拾獲本卡，請交還台北市松壽路3號1F中國信託商業銀行。

This card is property of Chinatrust Commercial Bank. if found,
please return to 3, Sung Shou Rd., Taipei, Taiwan, R.O.C..

★VISA CASH是晶卡片的一種，為了是要替代小額的現金，讓持卡人可以方
便支付如公車、功用電話、小額商品的費用。本張VISA CASH是今年中國信
託主辦迪士尼嘉年華會時，所推出的試用卡，面額新臺幣500元。

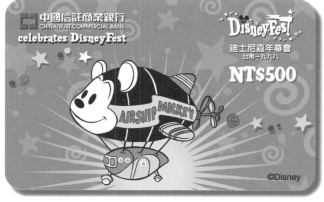

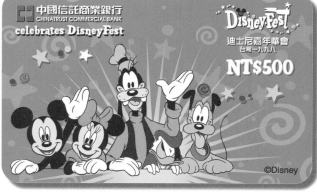

優勢品牌，有時不得不使用較直接的促銷方式去搶佔上
位品牌的市場；或者，為了要競爭零售店貨架上的陳列
位置，不得不用促銷活動來提高品牌商品在零售店回轉
率，以博得零售店的配合；或者，商品的生命週期商品
的行動購占了消費行為的大部分，必須靠促銷活動來增

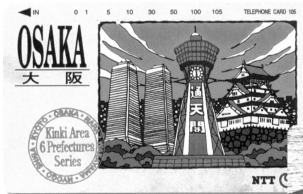

加銷售量。總之，在行銷戰略中的許多狀況下，為促銷
活動必須採取不同的手段。

五、具有吸引力的行銷活動

這是一個高消費的時代，每一個人都是消費者。絕
大多數的人在選擇商品時，一定會注意到發卡企業的各
類促銷活動。是否產生實際的購買行為，達到發卡企業
促銷的目的，就全靠促銷活動是否確實能激起消費者的
需求了。

如今經濟商業活動日益興盛，高消費的時代來臨，
許多發卡企業紛紛推出新的商品。在這些五花八門的種
類中，如何使消費者知道這些商品，必須要靠各種的行

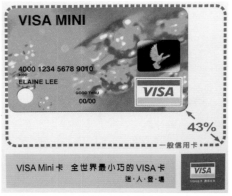

★VISA MINI 改變信用卡原有的尺寸，設計
出最小巧的信用卡。

★COUPLE

★UNITED COLORS OF BENETTON

★CLINIQUE VIP CARD

銷策略與廣告表現，在許多的方法中，最為發卡企業所喜愛，也最為消費者所熟悉的當屬促銷。主要的原因為促銷對消費者，可以產生以下效用。

1・促使消費者對商品的特性瞭解。

2・可以針對某一特定的消費群，加強品牌印象。

3・增加商品的新功能。

4・增加新的使用者。

5・防止他牌的競爭。

6・增加與顧客的接觸機會。

另外，近年來一種更長遠的促銷方式漸為發卡企業所重視，那就是不只限於將產品推銷出去，而是更注意服務品質，消費者的滿意程度，甚至主動負擔起教育

★字和圖案各自成群，相互搭配而顯得調和，整體視覺集中，統一而不鬆散。

消費者的責任，使消費者仍然願意再次擁有第二張信用卡，進而建立品牌的忠誠性。

也有許多發卡企業，在發行新卡時，即已加入公益活動，即消費者刷卡消費時，每筆費用中的百分比，提供給社會回饋的活動。

今日的促銷活動，已不能用惡性競爭或終生免年費的方法推銷，亦不能以促銷所帶來的業績為目的。應該建立的行銷觀念，是如何取得顧客與社會的長久信任，始可延續產品的生命周期，持續銷售的成長。

發卡企業做促銷活動之前，必須先打開品牌的知名度。否則促銷的效果會降低。當促銷策略展開之後，對

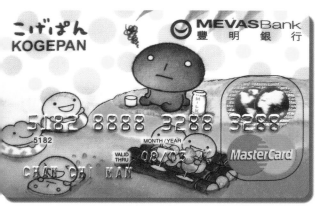

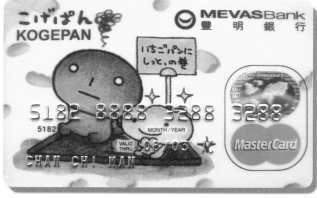

★MEVAS BANK豐明銀行。

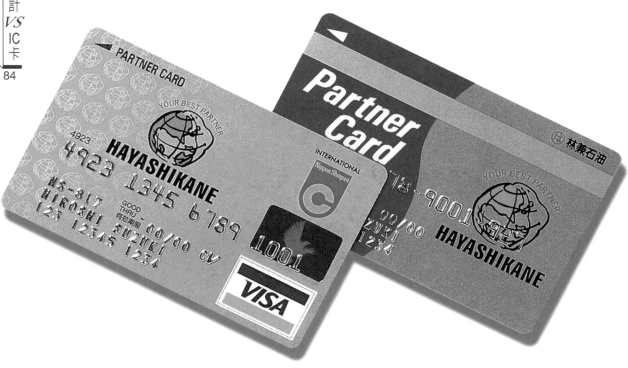

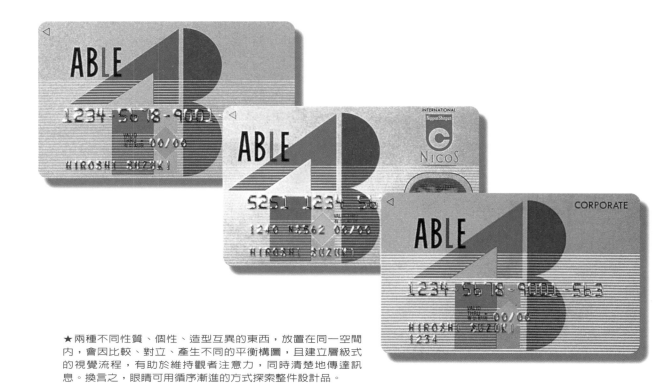

★兩種不同性質、個性、造型互異的東西,放置在同一空間
內,會因比較、對立、產生不同的平衡構圖,且建立層級式
的視覺流程,有助於維持觀者注意力,同時清楚地傳達訊
息。換言之,眼睛可用循序漸進的方式探索整件設計品。

於各種年齡層的消費者，都給予充分的考慮。

消費者刷卡消費時，會因不同的發卡銀行而享受不同的服務，可享有如：優惠套餐旅遊、消費積點紅利、道路救援、全方位理財功能諮詢、預借現金、各類保險等種種服務。

現有的促銷手法中，幾乎每一發卡銀行，都有「刷卡紅利回饋」的活動。例如「兌換贈品」、「旅遊行程優惠活動」、「贈送機票」、「圖書或度假禮券」等，激烈的促銷花招五花八門。發卡銀行紛紛積極研發產品的附加價值並加強服務質量，當兌換獎品與現金紅利都已無法再吸引新的消費者與現有的客戶，發卡銀行便想出「招待旅遊」提供「優惠費率」或是「免息分期付

★HAAGEN–DAZS

款」的服務，現今更以「免年費」為促銷戰略，此舉一出，立即出現短兵相見的激烈場面，而年費減免的戰爭也成了後發及先發品牌之間攻防的主要焦點。

品牌形象的促銷戰略參考

品牌形象要被消費者公認，久而久之形成名牌，因此名牌是形象的延伸。

隨著中國邁向國際舞臺，國人的消費習慣，有了巨大的改變，信用卡的便利與安全，也逐漸為國人所接受。

由信用卡衍生出來的各種會員卡及簽帳卡很多，諸

★內文版面設計時，亦可用近接原則使標題和內文之間，產生背景與圖的逆轉似的錯視。

如國際飯店的會員卡、各種俱樂部的會員卡、百貨公司的簽帳卡等，它們既為消費者提供了多功能的服務，更重要的是，它更是業者促銷的利器、通路的保障。

目前百貨公司發行的簽帳卡與信用卡，有完全一樣的功能。百貨公司自己擁有展示賣場、商品及顧客，自然比發行信用卡的銀行佔優勢。尤其是百貨公司的簽帳卡對於一般貨品，均能享有5％的購物優惠折扣，自然又較信用卡受歡迎。而百貨公司的簽帳卡也不限於只在一家公司使用，而是可以互相流通為主。

不管如何，各公司都將持卡者視為該公司的基本消費群，隨時將公司的各項新產品、流行資訊及活動內容，持卡者也多能忠實地享受該公司的服務。

實際上，卻因為產品特性及促銷內容的差異，每個男性、女性年齡層對商品特性及促銷內容的接受力與認知度都會有不同的感受。

★版面設計時應注意整體的相互和諧，才能產生有技能的美感視覺效果。

如果以年輕的消費者為物件，促銷內容必需比較新奇、時髦，才能夠吸引年輕世代的興趣。

其他商品也因訴求的物件不同，而有不同的認知或使用率，每一個商品的訴求物件與定位，一定都有所出入，如果促銷活動能針對本身的商品物件，自然可達到事半功倍的效果。

總之，一個促銷策略的成功與否，除了事先的規劃與執行的方式之外，是否對準了商品的消費對象，或是否切合某種階層的需求，都是不可忽視的課題。

另外發卡銀行與特定的團體或企業訂立契約，發

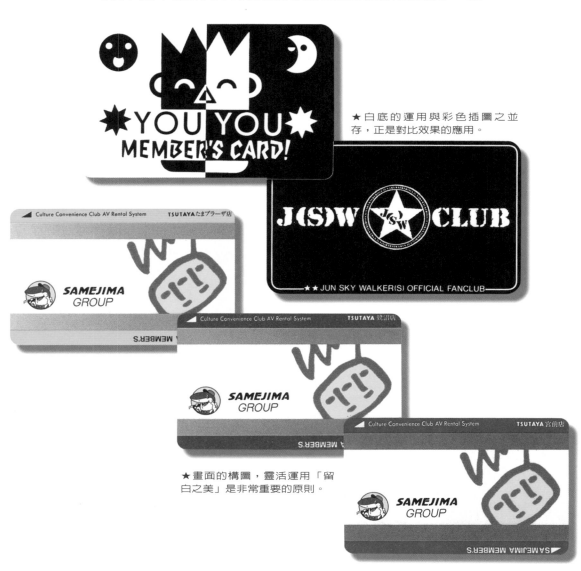

★ 白底的運用與彩色插圖之並存，正是對比效果的應用。

★ 畫面的構圖，靈活運用「留白之美」是非常重要的原則。

展出一種帶有印證的信用卡，稱之為「認同卡」，他們彼此間合辦促銷活動，並且共同分擔廣告成本，這種融合式的促銷活動可以讓發卡單位，將促銷的訊息達到原有預算所不能及的效果。例如：企業認同卡上市時，廣告與企業活動的提供，可以產生非常好的互補作用與相

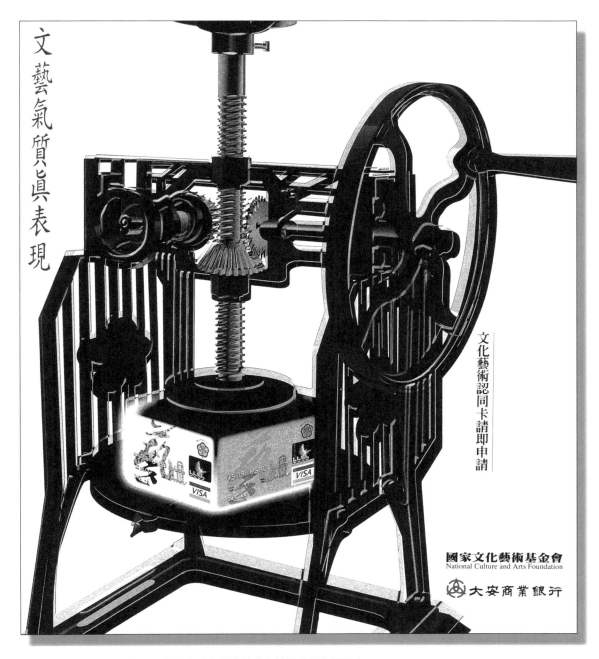

文藝氣質真表現

文化藝術認同卡請即申請

國家文化藝術基金會
National Culture and Arts Foundation

大安商業銀行

★大安商業銀行與國家文化藝術基金會共同發行的認同卡。

★消費者於刷卡消費時，會因不同的發卡銀
行提供不同的服務，可享有如：優惠套餐旅
遊；消費績點紅利；道路救援；全方位理財功能
諮詢；預借現金；各類保險等種種服務。

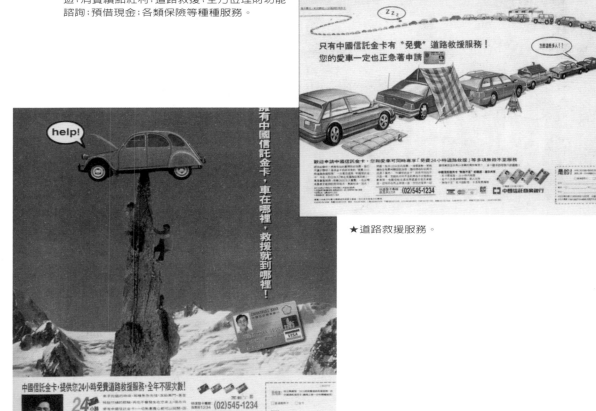

★道路救援服務。

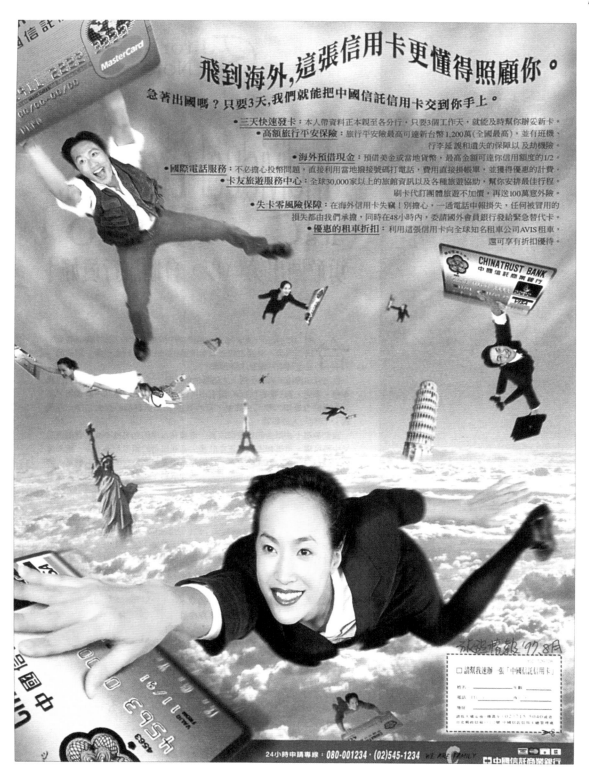

★使人在乍看之下就感覺矛盾的視覺圖像，主要因其外觀的因素，引起觀者產生強烈的吸引力。平面設計者為了突顯其創意，因而把習慣性的視覺印象，使用不合理的重疊及結合的方法，創作出強烈的特殊效果，製造出另一種視覺震撼。

乘效果。又如：行善卡的廣告與慈善公益活動，不但有短期的促銷效果，也可以提高消費者對社會的關懷，同時引起他們對品牌的好感；信用卡免年費是一種促銷工具，但同時也提高了企業的良好形象。

美術展、海外文物展、專業演講……等，是國家文化藝術基金會經常舉辦的文化活動，凡是持有大安商業銀行的文化藝術認同卡會員，往往可以免費參加，而租借文化教室的學費，亦可享有折扣。消費者最歡迎的自然是折扣多、商品好、又有很多附加價值的認同卡。

表達視覺傳達的形式，雖然只是符號或象徵，但也是藉由這些記號來溝通人類永恆不變的情緒與感情。因此在進行視覺傳達設計時必須有各式各樣的傳達媒體，往昔沒有文字的時代裏，首先將事物形象化，也就是圖像文字，製作出「人」、「男」、「女」或「山」、「川」等生活不可欠缺的「記號」。這些「記號」即為視覺傳達上的第一要素。「記號」發展到讓人瞭解其內

★如果以年輕的消費者為對象，促銷內容必須比較新奇、時髦，才能夠吸引年輕世代的興趣。

容意義的圖形，便稱為「圖畫語言」。作為第二視覺傳達要素。只要能看明白該形狀所傳達的涵意，無論是什麼樣的形狀，閱讀者會從中感受到某種感情，因此必須更貼切地根據目的來選擇圖畫的形狀。而為了產生更多的效果，必須加上多樣化的色彩，做為其第三要素來彌補「圖畫語言」的不足。其次除了表現要素本身之外，在視覺傳達設計上無論使用何種媒體，都必須契合傳達的目的，而且必須具有可讀性才有意義，因此除了視覺形式，包括書面、文字、符號、色彩、空間、材質等；對於設計創意者或企業體而言，如何編排構成，即版面設計的問題也是視覺傳達重要的課題。

　　由此元素發展統合成一件完美的編排設計是我們最終目的。無論是特殊定位的信用卡，或者是商務卡、企業卡、公司卡，都企圖傳達一個獨特的企業風格及形象。因此必須深入瞭解所設計的物件，做好完善的前置

★對比色色彩組合會比同色系色彩組合更易吸引注意力，但也可能使觀者厭煩，豔麗的色彩通常會引起眼睛的疲勞。

作業，緊扣住中心概念去發揮構成元素，設計創意必然
傑出。

　　各種促銷所要求的廣告效果，最終目的是如何使
商品受到注目。因此，無論大到建築牆面的廣告訴求，
小到磁卡、吊牌的個人意識表現，都必須瞭解如何提
出一個有效的創意空間，及不受限制的編排構成，創
作方法的表現技術。如此，創意（IDEA）、編排構成
（LAYOUT）與表現技術（TECHEIQUE）三種合為一體，靈
活應用表現在一個平面空間，便可以發揮很大的廣告促
銷型態。

一·視覺傳達的解析

　　編排的工作是處理插畫圖形及符號、色彩等基本
元素而給予均衡、美感組合，達到視覺誘導的效果所做

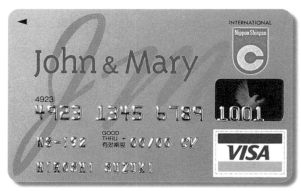

★VISA卡JOHN&MARY。

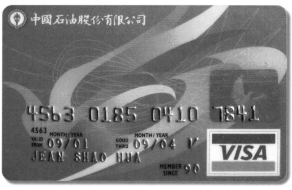

★中國石油股份有限公司。

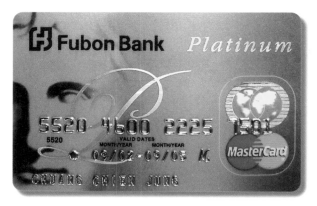

★FUBON BANK

★FIRSTUSA

成的設計，使其成爲一個強有力的廣告促銷媒體。以
平面設計上的視覺構成，視覺誘導和平衡美感等，在設
計製作之前，都必需以理性的分析和整體規劃，用不同
的構圖來製作出創意設計圖，然後將平面構成元素，如
字體、圖案、色彩等相互配合，達到最佳之視覺美感效
果。

　　提高視覺效果首要的條件，最好的效果是以祝覺的
心理用整體企劃的方法，藉由視覺的吸引力，在消費者
的潛意識中累積良好的形象，以達成其廣告促銷之預定
效果。

大食代美食广场

使用方法：

● 此卡仅限上海大食代美食广场使用

● 此卡有效期,请参照售卡专柜退卡、退款告知

● 此卡含 5 元可退押金

上海新家坊餐饮有限公司保留最终解释权

卡号： 0000 0100 0002 7931

★上海大食物代美食廣場消費卡。

　　信用卡的設計五花八門，因此創意空間是可以無限延伸，但事實上信用卡上的設計終究以文字符號、圖形與色彩視覺接受爲基礎，設計出一種有創意、造型獨特的版面效果，而這些視覺基本元素，即稱爲「構成元素」，也是平面設計工作的核心。

二 · 磁卡的構成元素

　　磁卡與IC卡的設計空間裏，包涵了許多不同的基本元素：如發卡組織的標記、特殊的雷射符號、卡號與簽名版、卡片的有效日期、個人相片及各種不同的攝影插圖，這些都必須經由設計編排作視覺化的表現，呈現有美感的方格空間。

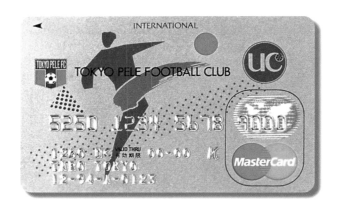

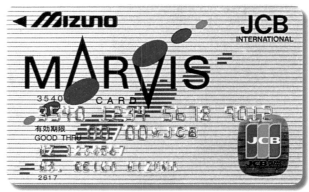

★形與形之間另有相互吸引的立場存在。

★點的集合中，近距離的點成連線。

1 · 磁卡與發卡組織的標記

威士卡——藍、白、金色加印藍色的「VISA」字樣，在這個標記的週邊，如果仔細看的話，可以看到用「VISA」字型連起來的藍色邊框。

萬事達卡——黃、橘兩色配上反白的「Master Card」字樣。

美國運通卡——古羅馬時代「百夫長」（一種官名，類似現在的里長，轄下管理一百個人）的標記。

吉世美卡——藍、紅、綠三色，反白的「JCB」字樣。

★JCB

工商銀行

實業銀行

中國銀行

建設銀行

交通銀行

浦東發展

上海銀行

招商銀行

民生銀行

中信實業

光大銀行

福建興業

廣東發展

華夏銀行

深圳發展

中國郵政

Diners Club International ®

★DINERS

VISA

★VISA

★MASTERCARD

★除了各種媒體的通路外，將各品牌的標準字、商標，用PVC材質貼紙，明顯的貼在各商家的櫥窗上，達到企業識別宣傳效果。

大來卡——銀色底配上藍色的「DINERS」字樣。

每一個發卡組織的標記，都有特別的規格、尺寸與標準色。

聯合信用卡——以雷射紋樣形成的梅花圖形，配上聯合信用卡的楷書字樣，搭配而成。

2．鐳射標誌

為了避免卡片的偽造，增加偽造的成本，每張信用卡都有特殊標誌的設計。

在卡片的右下角，威士卡是飛鴿的雷射圖案；萬事達卡是地球雷射圖案；吉士美卡則是太陽雷射圖案。在燈光下會有立體效果出現，但這種圖案的印製成本相當高。

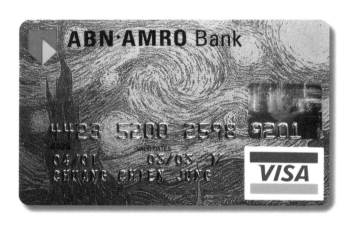

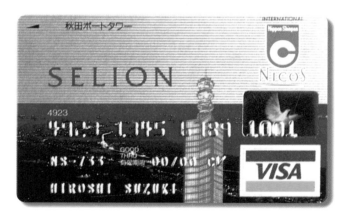

★目前信用卡的市場是一個參與性爆炸的市場。不論國、內外的銀行，或新、舊行庫，都紛紛加入發卡的行列。因此各發卡銀行激烈的競爭隨即展開，出現各種不同的促銷策略及其設計精美的磁卡，用以刺激消費者。

3 · 卡號

不論你所持有的是那一種磁卡，卡片正面有十六個浮凸數字。

4 · 簽名處

這個簽名是為了日後刷卡消費時，商店店員確認本人無誤的依據。

卡號與簽名是最基本的措施，授權商店店員可將卡號輸入電腦中，並比對卡片上的簽名，與持卡人是否相符？此外，威士卡的簽名條，就有凸起斜紋為底，上有藍、橘連色VISA字樣。

5 · 浮雕花樣

在信用卡上使用鐳射花樣印刷，其雷射花樣的位置已由JIS決定，各製卡工廠皆遵守其規格。

設計卡片時，不能不考慮浮雕花樣的位置。浮雕花樣是在卡片上加壓，使文字或花紋凸起來，卡片的表面

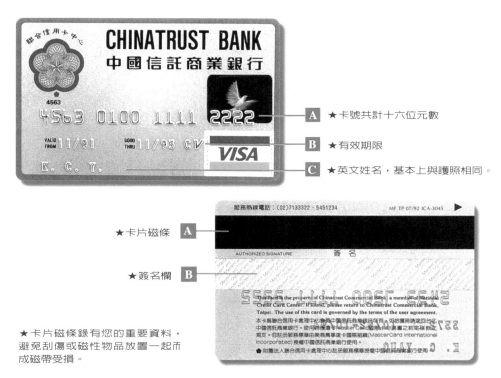

A ★卡號共計十六位元數

B ★有效期限

C ★英文姓名，基本上與護照相同。

★卡片磁條 A

★簽名欄 B

★卡片磁條錄有您的重要資料，避免刮傷或磁性物品放置一起而成磁帶受損。

和背面如果有花紋或文字，就會難以辨認。故浮雕文字的正反面要避免有花紋的設計較好。

白色的卡片若施以浮雕花樣的作法，浮凸的文字會很難讀出。因此施行磁性帶的加工，則較容易讀取。若拿各種卡片來比較，就可以知道浮雕花樣或文字的簽名板等面積位置都是規定好的。

6‧卡片磁條——這個磁條與持卡人經常提款的金融卡上磁條相同，內部記錄著持卡人的重要資料，專供信用查詢之用。

7‧其它——除了正統的信用卡格式外，也有將相片放在信用卡的正、反面，或一些發卡銀行設計的特殊圖案（如X卡中的人物圖案，或是媽祖、玫瑰、太陽、星座、血型等圖案），都可以放在信用卡上面。

三‧現行磁卡的尺寸

附磁性帶的卡的尺寸，是根據ISO或JIS，嚴密地進行規範。JIS雖有Ⅰ型及Ⅱ型，但看上圖即可瞭解，JIS

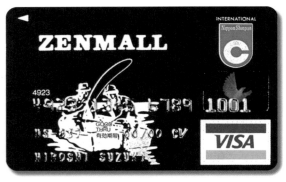

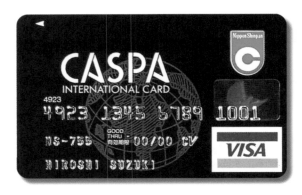

★就設計來講創意表現言語的兩大要素是黑色與白色，
因為黑色與白色會在視網膜上引起極度的刺激性，所以
在視覺上會有些補色的作用。

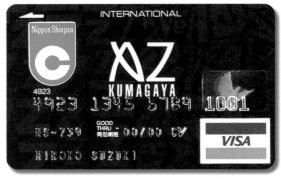

　　Ⅰ型和ISO型幾乎完全一樣，因此JISⅠ型通常被稱作ISO型，而JIS　Ⅱ型則亦可說爲NTT型。Ⅰ型和Ⅱ型最大的差別就是磁性帶是在卡片的表面或是背面，日本大概是JISⅡ型在表面做磁性加工。

　　　不用施以磁性加工的一般卡之尺寸，就算不依照JIS亦無所謂。但是，大部份的塑膠卡片工廠皆按其規格製作，若定作特殊尺寸，則要另外收費，所以使用統一規格尺寸是較便宜經濟的。

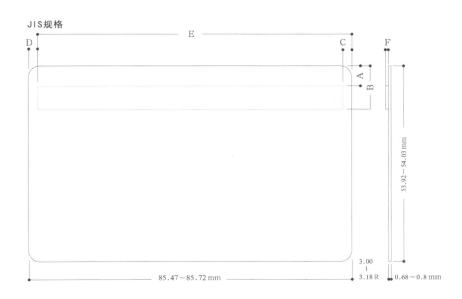

JIS規格

JIS Ⅰ型	
A	5.54mm以下
B	11.89mm
C	2.90mm以下
D	
E	82.55mm以上
F	0～0.015mm

JIS Ⅱ型	
A	6.4mm以下
B	11.6mm以上
C	1mm以下
D	1mm以下
E	
F	0～0.015mm

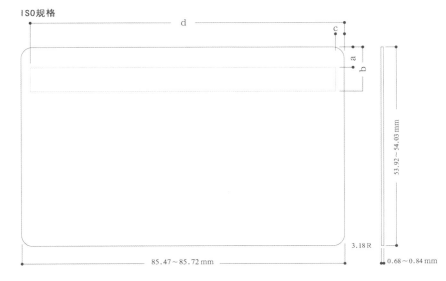

ISO規格

a	5.54mm以下
b	11.89mm
c	2.90mm以下
d	82.55mm以上

磁卡空間的視覺表現

　　一個設計空間是一個獨立的世界，在這方格空間裏，到底要對什麼人傳達什麼訊息？而特定的視覺形式傳達著特定的廣告內涵，什麼樣的廣告內涵也決定了該採取何種廣告媒體採取何種視覺表現形式。兩者共存、互動、相輔地創造出和諧、獨特的視覺效果。

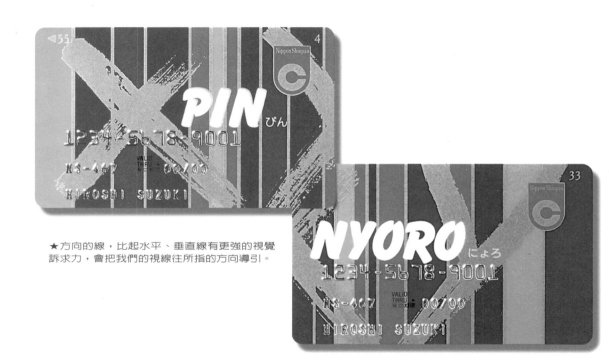

★方向的線，比起水平、垂直線有更強的視覺訴求力，會把我們的視線往所指的方向導引。

★以輕鬆活潑的手法表現字型的變化，在圖中的排列方式充滿了動感，形式和空間的安排都很出色。

對稱（SYMMETRY）

能傳達有序、安定、靜態、莊重與威嚴等心理感覺。

均衡（BALANCE）

指規格、形狀、色彩、位置、距離、面積等各方面在視覺上或心理上的平衡。

循序（SEQUENCE）

使視線產生流動的引力，循序到達訴求重點，產生視覺誘導的效果。

單純（SIMPLICITY）

圖畫由許多單元組合而成，但是文字及線條應力求單純，以免造成閱讀者注意力分散。

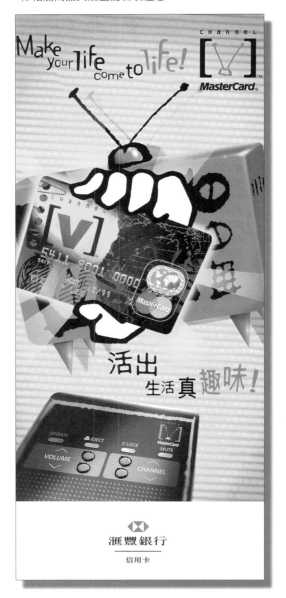

★中華職棒認同卡 「中國信託中華職棒認同卡」的
發行，您可以選擇所喜愛的球隊認同卡，不僅能彰顯
您對職棒的熱愛與支援，同時，您還可以額外享有職
棒相關商品與活動的各項優惠。

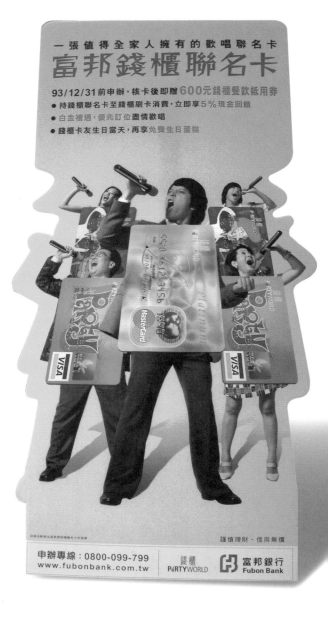

突破現有的公式

　　跳躍設計畫面出現有節奏性的韻律感，且不至於混亂，此種不按牌理出牌的方式，打破原有的設計公式，亂而有序，充分體現其均衡性及其穩定性，可謂設計中極高的境界。

比例（PROPORTION）

　　希臘美術大多使用黃金比（1：1.618）來求得秩序的變化美。長度比、寬度比、面積比等比例，能與其他單元要素產生同樣的功能，表現極佳的意象，從而產生穩重和適度張力的視覺效果。

　　在平面設計的構圖中，設計家常用等比分割設計——黃金分割比例。黃金比的構成特點，具有理性資料比例的視覺美感，安定而活潑，且具有均衡感，是視覺設

★中華商業銀行

★BREEZE

★KORIN

★MEMBERS

計之最佳要點和比例，在版面構圖上，往往運用這個原理來達到視覺效果所要求的穩定美感。

統一與調和 （UNIFY AND HARMONY）

如果過分強調對比的關係，空間預留太多或加上太多的單元，容易使畫面產生混亂。要調和這種現象，最好把對稱、均衡、比例等美的要素，總合整理，使每一個要素相符合。例如：有特色的曲線形狀、物件物，或色彩……等等。

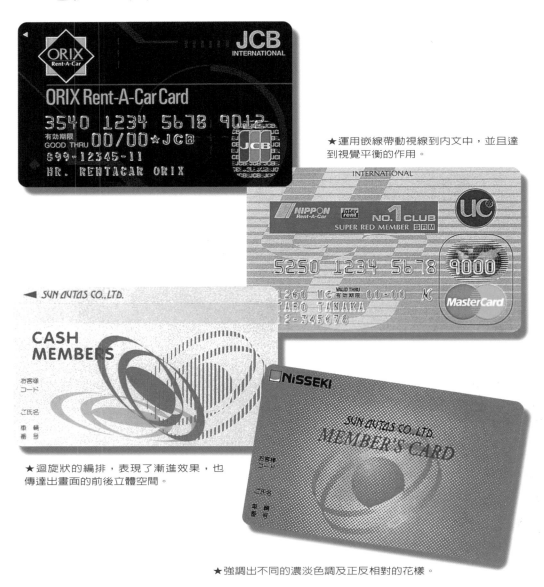

★ 運用嵌線帶動視線到內文中，並且達到視覺平衡的作用。

★ 迴旋狀的編排，表現了漸進效果，也傳達出畫面的前後立體空間。

★ 強調出不同的濃淡色調及正反相對的花樣。

一・空間的視覺立場

一個有效的創意產生，應該是由一組或是多人的腦力激盪而爆發形成，因此一定要有具體的廣告主題及訴求目的。如何將所有的文字及插圖要素，妥為編排併在一張小小的固定方格空間，如何不使用重複的編排方式，則是有相當高度技巧的挑戰。

視覺的磁場引力

在任何視覺範圍內，皆有一種看不見的磁場，這種磁場的結構深深影響到整個視覺範圍的均衡和穩定，因此必須對視覺磁場結構作深入瞭解。

一、視覺的地理性位置──視覺的地理性位置在畫面幾何中心點上下移動。

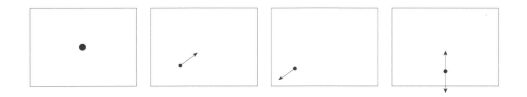

二、畫面力場的關係──由實驗得證畫面有力場的存在。

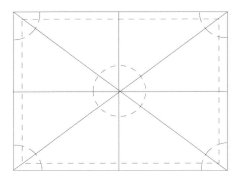

三、畫面力場的分佈如圖

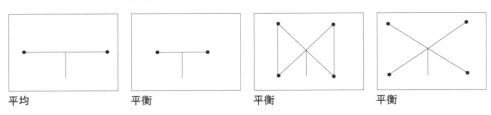

平均　　　　　　平衡　　　　　　平衡　　　　　　平衡

　　四、形與形之間另有力場存在——相互吸引也稱第
二磁場，由下列實驗得證，畫面的力場也等於重度。

二 · 空間的重度原則

　　假設圖畫上有兩個大小相同的圓，若兩邊都是黑，
則取得均衡。若一邊為白，則黑色那邊就過重。為使
此情況取得均衡，必須將黑圓變小。相反地若將白圓
變小，那麼就更強調出其不均衡性。可見，明暗的不均
衡，可藉由面積來加以均衡。

　　1·設計創意者藉由畫面重度強弱，設計出空間的韻
律節奏，創造動感，因此這些重度原則必須經過精確的
計算與創意的構圖才能有平衡美感的畫面空間。

　　2·上重下輕之原則

　　3·左重右輕

　　4·遠重近輕

　　5·就色彩來說，同面積明亮的顏色比暗的顏色輕。

　　6·一個畫面引人注意的題材雖小，但重量大。

　　7·單純有規則的型比單純不規則的輕。

　　8·獨立的東西重力特別大。

　　9·垂直的型比水平的型重。

　　10·動態的景物要比靜態的景物來的重。

★均衡的重量感。　　　　　　　　　　　★左邊黑色圓較具重量感。　　★明暗的不均衡，皆由面積
來加以均衡。

三·空間設計的構圖形式

　　磁卡與IC卡設計不只是一些形與色的堆積，字體、級數的大小，甚至字形的運用、配色等，都能反映出發卡銀行行銷的整體形象。因此必須將視覺形式作有組織的配置與編排構成，再融合設計創意與材質表現三者為一體時，才能發揮最大的廣告促銷機能。

　　在卡片的方格，空間的構圖代表形有直立形、斜形、水平形、十字形、放射形、圓形、S字形、對比形、分散形。茲將各形的性格列舉如下：

　　直立形：具有安定感，是一種強固而又有動態的構圖，視線會由上直進而下。

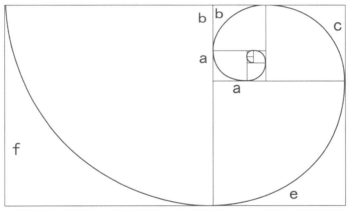

★獨特的比例形式，有時被稱為「方形迴旋」，由黃金比例發展而成，乃利用方形的角與邊所繪製之弧形連接而成的渦形。

A.

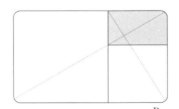

B.

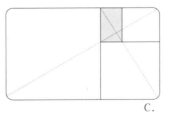

C.

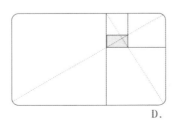

D.

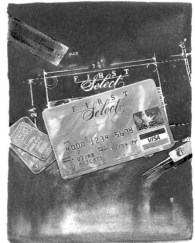

★黃金矩形的分割方式與根數矩形是相同的，A～D中黃金矩形分割後出現方形與較小的黃金矩形，其比例為1比1.618。

斜　　形：強固兼具動態的構圖，視線因傾斜角度由上而下，或自下而上前進。

放射形：多種條件統一集中於一個著眼點，具有多樣統一的綜合視覺效果。

圓　　形：視線作圓環狀回轉於畫面，可以長久吸引注意。

S　字形：可以使互相對立的條件，相對地獲得統一。

對比形：形與色的均衡分量動態構成。

分散形：須注意焦點雖分散，但全體感覺則要有統一的視覺效果。

水平形：安定而平靜的構圖，視線會左右移動。

十字形：垂直線和水平線對稱的交叉構圖，有各線上下左右，或互相傾斜交叉而成，無論交叉的傾斜度變

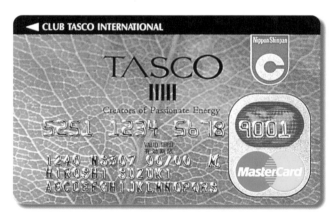

★版面美化最主要的原則是變化與統一，兩者間適度的發揮是藝術形式中最能表現的美感。

化如何，著眼點會集中於十字的交叉點。

　　平行形：有垂直平行、水平平行、傾斜平行等。任何一種平行都會有將版面一分為二的感覺。水平平行比垂直平行更有安定感，傾斜平行具有動態感。

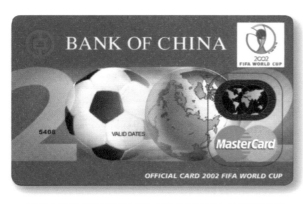

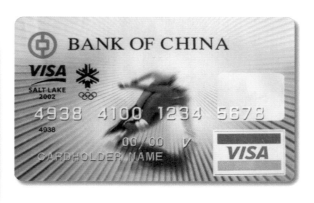

★中國銀行　設計主要著眼在於所謂圖與背景的關係，傳統觀念是圖較重要，而往往忽略的背景，而今天的設計者則必須前後兼顧。

★畫面中大小、形狀、色彩或明度等不同之圖形，會因其性質之類似而產生群化的現象。

★JCB信用卡　不論何種設計，首要任務都是吸引視覺的注意力，設計作品必須在短暫的時間中吸引觀者的視覺注意力。

目前信用卡市場是一個參與性爆炸的市場。不論國、內外的銀行，或新、舊行庫，都紛紛加入發卡的行列。因此各發卡銀行激烈的競爭隨即展開，出現各種不同的促銷策略及設計精美的磁卡，用以刺激消費者。

消費者可能會認為，信用卡的設計真是五花八門，創意的空間可以無限延伸，但事實上卡片的設計，都要經過國際組織的認可才得以發行。所以發卡銀行每推出一張造型獨特的卡片時，包括設計底稿與色標都要提供給國際發卡組織審核。

以金卡為例，不論是威士卡或萬事達卡，都規定卡片上面一定得是金色，除此之外卡上只有發卡銀行名稱可以用黑色，顏色變化最少，所以到目前為止，不論是那一家發卡銀行的金卡，卡片一律是金色，只是圖案稍

★慶豐銀行 動態的景要比靜態的景來的重。

做變化。

　　不過雖然都是金色的，但威士與萬事達卡所規定的金色，又不太一樣，所以同一家發卡銀行，所發行的威士與萬事達金卡，所呈現的色調，有一明一暗的差異。

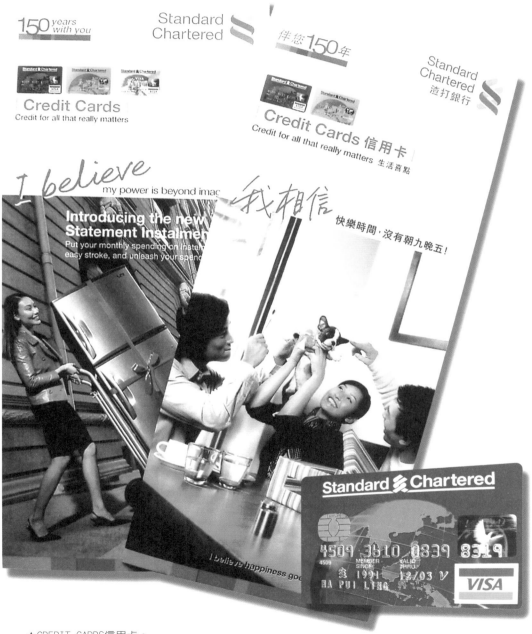

★CREDIT CARDS信用卡。

色彩的應用思考

生活環境中，物體色、表面色、鏡映色、光澤、光度的辨識是靠眼球內柱體細胞來辨識，及三種錐體細胞將紅、藍、綠三原色轉換成不同強弱的信號而辨識色彩。隨後，因知覺作用產生冷熱、進退、量感、美味等感覺，而色彩與數字、語言、音樂的象徵都密切結合。因此磁卡與IC卡設計者即可依照各種廣告企業的屬性，來從事色彩的規劃組合。色彩屬於組合性美感反應，它的強度不在於面積大小，而在於規劃配置的影響；色彩的調和來自於其特性，也可依色調大小、位置關係取得。

色彩對思考力的影響：「暖色刺激創造，讓人更外向，樂意與人相處，冷色則發人深省，讓人思路暢通。」現代人已經厭倦了色彩禁忌，轉而追求個性的色

★以亮色，或中性顏色做為背景，字體則採深色。

★對自然物，用描述性手法來表現，使人一見了就瞭解它表達的內容。

彩顯現，只要使消費者感受到的強烈情感就能成功掌握到磁卡與IC卡色彩的應用。反之沒有充分運用色彩的心理力量，或是錯誤的使用色彩，無論怎樣良好的內容，也不能引起視覺的吸引力。所以在選擇印刷技術或材質的應用時所用之色彩，都必須配合設計創意思路要求，否則我們所傳送的企業磁卡或IC卡，就有可能造成使用者情緒變化，這對個人或商業團體之形象建立深具影響。

當視覺可能因年齡、性別、個性、經驗的不同而導致對顏色、大小做出錯誤判斷時，可能沒人相信設計本身的意義也影響到顏色的判斷。

因此，無論何種設計，色彩的選擇應基於幾方面的考量：首先，它可能純粹基於設計上的考量，雖然一般認為只要是美的，顧客都喜歡。但所有的廣告行銷人員都會堅持使用特定的顏色，以鎖定特定的顧客群。

要定出如此一項原則，必須仔細分析產品的本質、

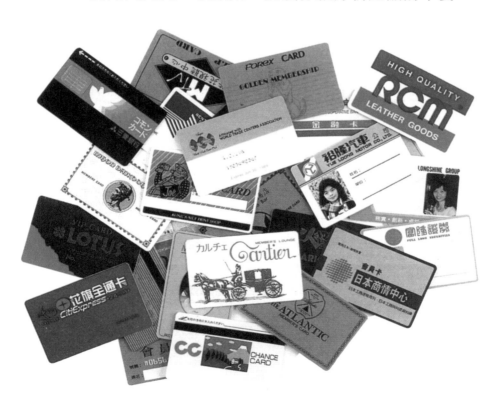

★為了達到美觀及節省成本的角度上，在OFFSET印刷方面採六色彩色印刷。

★恆生銀行　MUJI CARD 宣傳DM。

服務特點或促銷的重點。而且必須研究同類型銷售良好
的產品使用何種顏色組合？何種型式呈現？必須找出每
一項關於產品中要素的答案。產品要賣給誰？男性還是
女性？老或小？結婚還是未婚？顧客的國籍？顧客是那
一個社群？在那一個季節販賣？以及其他許許多多諸如
此類的問題。

一 · 色彩的聯想

色彩的聯想是以現場所見的色彩，喚起過去記憶
色彩的聯想作用。依心理作用，並非單以直接的聯想出
現，亦會以接近、類似、相對、因果等法則轉換而再
現。

因此色彩可引發與實際視覺無關的聯想。如何使用
一定的色彩組合使設計者、委託公司、顧客、觀者，都

★JEF UNITED

產生一定的反應，這可以說是設計的一大要目。就整體
而言，形狀、大小、形式、材料也影響著最後的效果。
而這一切，均靠設計者對時代潮流的認知和其個人的知
覺所決定。

　　雖然廣告設計總是宣揚產品好的一面，但色彩卻無
可避免地有其正反二面的聯想。就拿紅色來說吧，一方
面它代表朝氣、活力、冒險上進，但另一方面它也是侵
略、殘忍、騷動、不道德的象徵；黃色也是如此，一方
面它代表陽光、喜悅、光彩、樂觀，另一方面，它也代
表嫉妒、懦弱、欺騙；綠色象徵和平、平衡、和諧、誠

★統一中求變化，變化中求統一，有的用線
條表達，有的用色彩表現，有的則以形狀來
完成。

實、富足、肥沃、再生和成長；深綠色則象徵傳統、依賴、安心，反面意義則是貪婪、猜忌、厭惡、毒藥、腐蝕；藍色的正面意義有效率、進取、秩序、忠誠之意，反之則有壓抑、疏離、寒冷、無情之意。

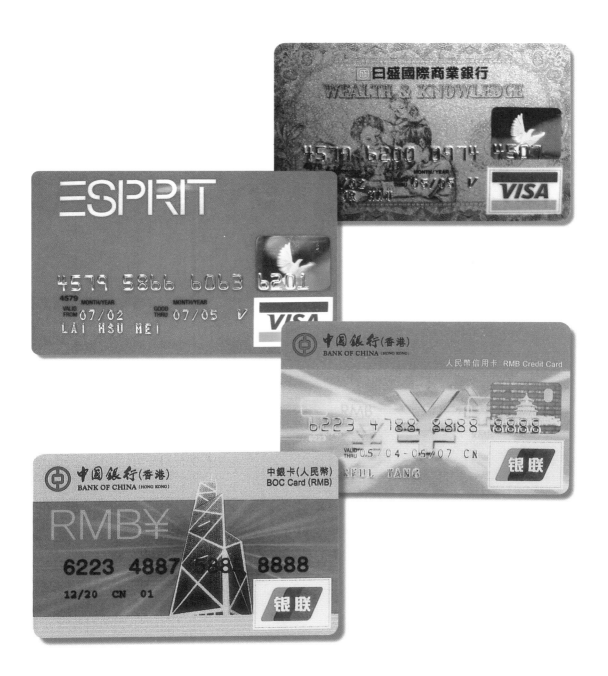

二‧色彩的個性

目前國內信用卡的顏色與樣式，愈來愈多樣化，從代表自己個性的寫真相卡片，或特殊圖案的花鳥、動物、佛像，也有以吸引個性訴求的星座卡、血型卡、玫瑰卡、太陽金卡、X世代卡，五花八門，讓人目不暇接。

　　紅：發揮性強烈而有彈力，容易使人聯想到火與血，由於本身具有活力與熱情，象徵喜事與幸福，是積極的、令人興奮的色彩。由於性質太過華麗，所以配色極難，可以是全面性的，也可是重點式的。

　　橙：性質活潑，很有光輝。含有灼盛、溫情、疑

★現代人已經厭倦了色彩禁忌，轉而追求個性的色彩顯現，只要使消費者感受到的強烈情感就能成功掌握到磁卡與IC卡色彩的應用，

★設計者的首要目的是吸引觀者的眼光，似乎要以最強烈的對比和最鮮明的色彩來設計。

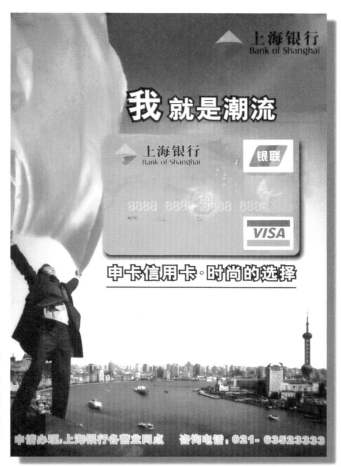

★ 無論何種設計，色彩的選擇應基於幾方面的考量：它可能純粹基於設計上的考量，雖然一般認為只要是美的，顧客都喜歡。但所有的廣告行銷人員都會堅持使用特定的顏色，以鎖定特定的顧客群。

★ 上海銀行信用卡戶外廣告。

惑、嫉妒等意。給人的感覺是健康而富有活力，與其他
色彩相投，適宜做配合色。

　　黃：所有色彩裏光輝最強、最刺眼的色彩。有希
望、明朗、健康的含意。由於其明度最高，即使和其他
顏色配合，仍然十分活潑，反而會掩蓋了其他色彩的光
芒，形成一枝獨秀。

　　綠：具有和平、安全、理想、永遠的意義。由於綠
色具有恢復疲勞的特性，令人有安全感，所以在廣告宣
傳方面使用的相當多。

　　青：表示沈靜、冷淡，象徵高深、博愛及法律的尊
嚴，是使人消沈的色彩。

★台新銀行生活信用卡　消費者在選擇商品時會不會產生實際的購買行為，達到發卡
企業促銷的目的，端賴促銷活動是否確實能激起消費者的需求而定。

　　紫：紫色是所有色彩中最難調配的。表示神秘、孤獨、高貴的意思。若使用於大面積上，可以產生引人注目的效果；若做重點式的使用，則別有一種高壓氣質。

　　「中國信託中華職棒認同卡」的發行，您可以選擇所喜愛的球隊認同卡，不僅能彰顯您對職棒的熱愛與支援，同時，您還可以額外享有職棒相關商品與活動的各項優惠。

三‧色彩的明視度

　　色彩的明視度是指某色或某些色看起來清楚或不清楚的程度。在設計時若考慮吸引人注意的重要問題，除了色彩形態與心理因素外，明視度是最主要的要素之一。

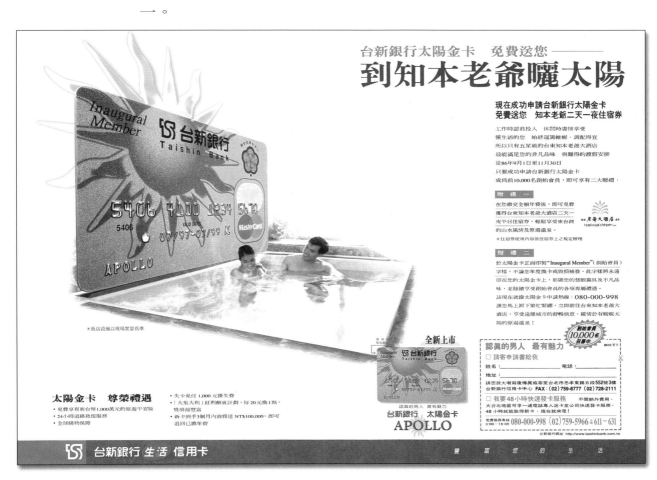

★台新銀行生活信用卡報紙廣告稿。

四 · 色彩的記憶性

色彩的記憶大部分均靠色調本身的特性，與個人當時對色彩的印象來決定。個人的差別色彩記憶，主要是因年齡、性別、職業、環境不同，而產生判別色彩心情與方向不同。色彩的個人嗜好與生活經驗亦顯著影響其記憶力。

圖像的意味追尋

插圖的選擇，大致分為「具象」與「抽象」兩大類。

具象的插圖

一、以攝影表現的插圖，可以具體的表現廣告的訴

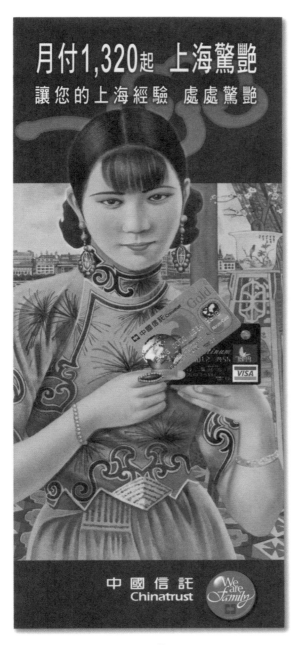

★中國信託信用卡促銷上海旅遊。

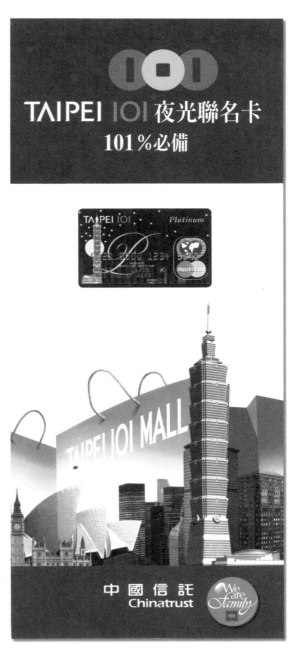

★中國信託TAIPEI 101夜光聯名卡。

求重點,並且明顯強調出廣告商品的真實性,使人一目
了然,立即引起產生親密與信賴感。

二、簡而有力的單純化圖形,與寫實性的圖案迥然
不同,較具有獨特的代表個性。

三、破壞現有的均衡與單純畫面,用幽默的圖案表
現出來的風格,能引人入勝,營造快樂活潑的氣氛。

抽象的插圖

一、使用數學原則的幾何圖形。用直線與曲線來完
成版面編排,產生上揚、穩定或律動活躍的畫面效果。

二、使用前者的反效果。用不規則的幾何圖形或線

GREAT BARRIER REEF

KANGAROO

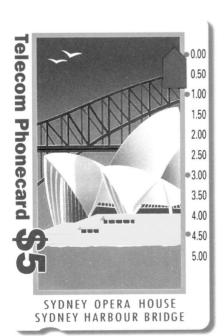

SYDNEY OPERA HOUSE
SYDNEY HARBOUR BRIDGE

★澳洲的電話儲值卡，用簡潔的圖像，表
達了澳洲的人文生態意境。

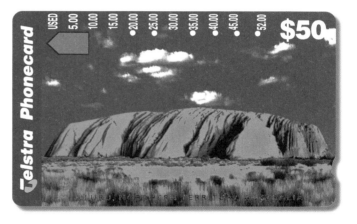

條，造成更有彈性的活動空間，延伸現有方格設計。

　　三、隨意創作塗鴉。通常是設計安排偶然性效果的圖形，具有自然、親切的說服力，可縮短彼此間的距離。

　　四、裝飾性強的插圖。此種插圖純粹美化版面、調和空間，在設計製作中大多不具有任何其他的意義。

　　插畫，可表達出設計者在創作初，將資料分析，選擇其中要素去蕪存菁，做形與色的創作技巧組合。其目的在於誘導觀者，對插圖之訴求產生共鳴。插圖是平面設計構成元素中，形成性格主要用以吸引視覺的功能。如果設計所應用的圖案非常平庸、空洞，那麼如此插圖如同陪襯，根本無法產生視覺的吸引力。而插圖所能發揮的主要功能就是要以視覺為主的方式，呈現出極有說服的廣告效力、引導消費者產生購買產品的欲望。

　　插圖的另一個任務就是要與字型、標題，文案或色彩彼此協作共同發揮廣告的作用，這樣，圖文並茂更能傳達促銷活動的訊息。

　　一、使用數學原則的幾何圖形：用直線與曲線來完成版面編排，產生平衡，穩定或律動活躍的畫面，衍生另種視覺效果。

　　二、使用前者的反效果：有幾何圖形的不規則的線條，造成更有彈性的活動空間，延伸現有方格空間。

　　三、隨意創作塗鴉：通常是在設計安排之下，偶然性發生效果的圖形，具有自然、親切的說服力，可縮短彼此間之距離。

　　四、裝飾性強的插圖：此種插圖純粹美化版面，調和空間，在設計製作中大多不具有其他的意義。

　　本文範例介紹中國信託信用卡為歡度25周年慶，特別央請國際設計師為普通卡換上亮麗的新裝，其整體設計精神在於「推開大門，擁抱世界」。全新的卡片設計兩旁為一扇氣派軒昂又有文化軌跡的大門，推開的大門

★中國信託商業銀行信用卡DM。

裏則爲閃閃發光的地球,整個世界都展現在我們眼前,敞開的大門象徵著中國信託商業銀行爲客戶開啓了眼界與領域,也代表著只要您擁有中國信託信用卡,世界便毫無保留地展現在您眼前,您的夢想與理想也因爲這張卡而海闊天空、舉手可得。

卡片防偽設計

除了卡片表面完整設計外,尚需加入防僞網底之設計,其設計層次從上下隱藏圖外,還可加入凹凸浮雕

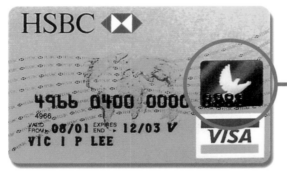

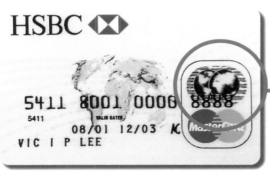

★威士卡和萬事達卡最明顯的防偽標記就是在正面分別印有飛鴿造型,及地球造型的雷射圖像。

★VISA標誌旁邊,會有一個突起「V」字母,MasterCard標誌旁,則會打上一個「K」字母,一般僞卡並不容易模仿。

卡片製作流程

設計完稿（含防偽設計）

▼

製作網片

▼

製版
（分PS版．網版...等）

▼

印刷
（offset印刷．網版印刷．uv印刷．防偽印刷...等）

▼

加工

▼

挖孔　◄　置入晶片　►　1.卡片疊合．上磁帶

點膠

晶片置入　　　　　　成卡

成卡OK

▼

1.收集相片	◄	卡片相片印製
2.掃描相片		IC片發卡動作
3.雷射印製相片於卡片上		入碼打凸字燙金
4.顯性資料印製於卡片上		凹字加工
5.加上保護層（over lay）		最後檢查
		發卡完成

（符合iso.0.82mm厚度規格）
——— 0.110VER LAY
‧‧‧‧‧‧‧‧ 印刷層）
　　　　　 0.3白色PET或其他材質
　　　　　 0.3白色PET或其他材質
‧‧‧‧‧‧‧‧ 印刷層）
——— 0.110VER LAY
——— 上磁帶

2.卡片punch

3.加印簽名條

的設計，卡片表面尚需留有相片、姓名、身份證字型
大小、出生年月日作為顯性資料以供查詢，在防偽印
刷上，可以直接由肉眼辨視其真偽，其所印製出來的
紋路與清晰度便可辨真偽，另一方面也可利用特殊鏡頭
儀器，照射出來防偽紋的交錯紋路變化，及上下層的疊
合，方可辨認真偽。

　　由於信用仍居重要證卡之一，其安全性是必須審慎
處理的，所以如果遭不法份子以特殊溶濟毀損或變造卡
片，或是卡片遭到折損或油污污染……等，經由防偽設
計出的卡片可達到使其無法回覆原來使用的狀態。

　　包含磁性卡在內的塑膠卡，根據製作工廠的不同，
而有些許差異，而大體上則是按照圖畫尺寸的方式而製
作。對於平常之製作海報、月曆、雜誌等紙類印刷媒體
的人來說，可能會因全新的製作方式，而有不知所措之
感，但是磁卡的印刷製作，最大的差異只是印刷於紙上
和印刷於氯乙烯上之不同而已，只要能在油墨的發色上
多加注意，其他方面應該大同小異。

　　為了達到美觀及節省成本的角度上，在offset印

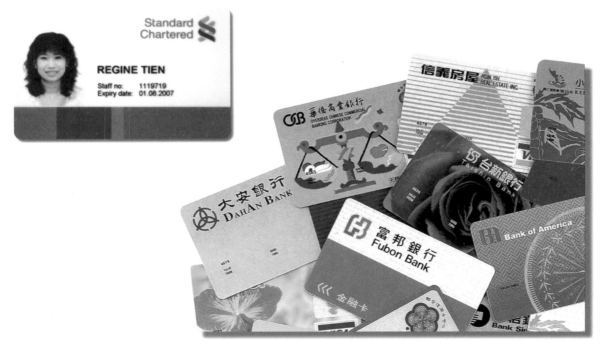

★一張卡片象徵著個人的信用，能簡化社會的運作。

刷方面採六色彩色印刷，並帶有安全網底的印刷工作，其六色印刷出來之效果，不但能使卡面彩色更加鮮豔亮麗，還可增加其立體感及細緻度，非一般印刷機能達成之效果。

在控制色彩方面試用微電腦處理，從1—6色，每一格之油墨濃淡度可達到微調0.01％，可分別調放每一格油墨槽之多寡，上下左右又分4個分節點，每一個分節點可進行版材之調移位置，準確度達98％，所以針對卡片方面的印刷技術必須達到一定之水平，一般之offset機及UV機，除非有特殊技術，否則很難達到以上所提之效果。

卡片貼合材質為了記錄情報，而貼了磁性帶之磁性卡，根據IDO決定卡片材質、尺寸、磁性帶位置的特性等，都有統一規定，在日本則稱JIS規格。材質方面，從

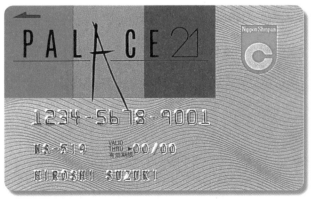

★當視覺可能導致對顏色、大小做出錯誤判斷時，可能沒人相信設計本身的意義也影響到顏色的判斷。

柔軟度，耐熱度開始、到耐藥品性、熱伸縮性等，有許多嚴格之檢查專案。這是為了避免將卡片放在車子裏，受日光直射溶化，或放在褲子口袋內壓彎等等以外事故。而為了使這些卡片規格更分明，在其內部及兩面所貼之薄片（over sheet），皆使用硬質氯乙烯（氯化乙烯樹脂）。而且氯乙烯亦能耐後述的浮雕花紋及熱壓印刷（Hot Print）的加工，可使其更為美觀。

磁卡的加工

磁卡一般可分為抵抗與高抗磁性（O.E），一般金融的信用卡均使用300（O.E）因其兩年更換一次，（信

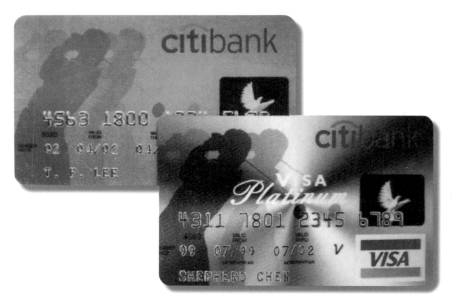

★漸層的效果，在彩色印刷時，可利用網點的比例表現出濃淡色，彩的漸層。

用卡中心會自動更換）就是為了避免消磁的現象，同時也使卡片本身煥然一新。高抗磁帶400（O.E）因其成本較高，製作上也較具相當的技術，而其使用的環境均屬特殊環境，例如高磁場、高核能、高周波等地，而且較不易消磁，但使用的人較少。為了不那麼容易消磁，也不想提高卡片的成本，故以後的信用卡磁帶可能會改為2750（O.E）的磁帶，未來則可能會被IC所取代，其所訴求的就是往卡片的安全性去考慮了。

磁卡由於採用PET材質（非一般ABS材質），故在壓合機之使用上必須更加小心，其溫度與壓力占著很大一個因素，故選擇使用熱煤油之壓合，可以增加產能及品質的提昇。

傳統之信用卡壓合機，冷熱壓合皆在同一台壓合機上進行，非但壓合時間過長，且須反覆加熱及冷卻，十分消耗能源，新機種所做之信用卡應具有下列特性：

1‧冷熱壓合分別在兩部壓合機上進行，兩部壓合機可個別維持其冷熱狀態，十分節省能源。

2‧採用封閉式設計，可阻止與外界接觸並減少熱源的消耗，達到節省能源的功能。

3‧熱壓機因只作加熱，因此溫度控制精確，故能大量降低溫度控制不良，所造成的顏色變化、材料延展或

★遠傳電信儲值補充卡。

★香港新世界電話卡。

★美兆生活事業生活卡。

收縮。

4‧冷熱壓合機間材料自動移除，除充分節省人力外，亦大量降低壓合時間。

5‧高度自動化，可防止人爲疏忽所造成的生產不穩定。

6‧本料乃使用熱煤油做爲傳導媒介，其高溫安全性佳，低發揮性，閃爍與著說點高，低溫流動性佳，傳熱效率高等優點，以達到節省能源，增加安全性。

磁性帶加工，就是爲了要將會員號碼、姓名等必要的資料記錄於卡片中。記錄的作業則稱爲「記錄情報」，若訂購者本身有記錄情報的設備，就可在制卡工廠的作業中除去（evcord），磁性帶不只限於黑色，選擇與花色相近的顏色，就可使磁性帶不再那麼顯目。

簽名板（Sign Panel）根據不同的加工方法，費用亦不同。半透明的matt ink印刷的方法，雖然卡片較

★背面有箭尖指示方向及有價面額數位顯示。

★香港現行使用的電話儲值卡。

薄，嵌板較寬、但對簽署文字時之吸附性較差是其缺點。另外，簽名板也有粘貼式的，或有熱壓著等方法。

　　熱壓章（Hot Stamp）用的金箔，除了金、銀色之外，亦有青、黃、綠、橘等的顏色。加入金銀以外箔片的設計，由於是熱壓入的關係，很容易壞掉，需要注意。另外，面積最好不要太大，才能使符號、文字更清晰。

電話卡的種類

　　電話卡是儲值卡（Pre Paid Card）的代表。作為促進銷售的媒體上有相當的好評，亦常被用於公司、團體，或個人的PR促銷利器。

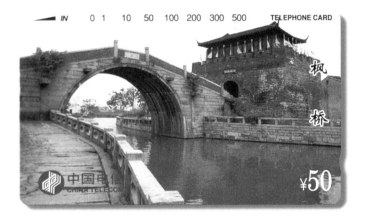

★中國電信所發行的電話儲值卡以各種地方風景及中國書畫來作視覺圖像表現。

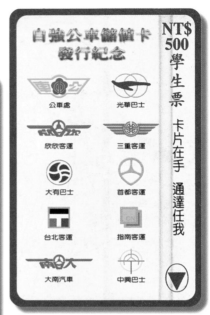

★自強公車儲值卡所發行的紀念卡。

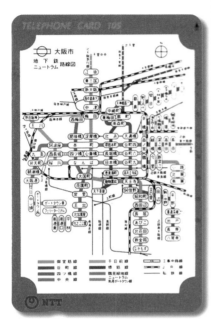

★日本NTT電話儲值卡,正面以大阪市地
下鐵的路線圖以方便消費者使用,充分
利用其功能性。

★日本JR地鐵的儲值卡。

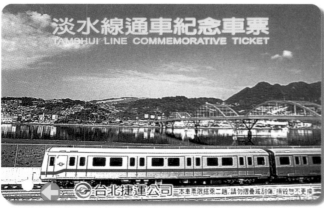

★臺北捷運公司為淡水線通車所發行的紀念車票。

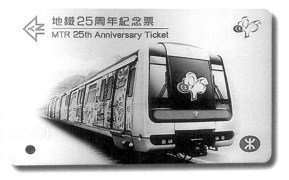

★ 香港地鐵25周年紀念票卡

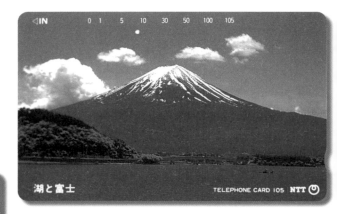

★日本現行的電話儲值卡，豐富的圖像，充分的表露日本的民族特色。

抓住你的 *eの* 視線

設計新焦點

結合藝術與創意的視覺文化
展現有效的視覺占有率
完全抓住 *eの* 視綫

總 經 銷　紅螞蟻圖書有限公司
　　　　台北市內湖區舊宗路二段121巷28號4F
　　　　E—mail:red0511@ms51.hinet.net
　　　　T E L：(02)2795-3656（代表號）
　　　　F A X：(02)2795-4100
郵 撥 帳 號　16046211　紅螞蟻圖書有限公司

國家圖書館出版品　預行編目資料

設計VS.IC / 李天來編著.

-- 初版 --　台北市：紅蕃薯文化

紅螞蟻圖書發行，2004〔民93〕

面　　　公分　--（抓住你的視線-1）

ISBN　986-80518-8-6（平裝）

1.IC卡-設計　　2.工商設計

964　　　　　　　　　　　　93012794

設計VS IC卡

　　　作者　李天來
　　發行人　賴秀珍
　執行編輯　翁富美
　美術設計　翁富美、陳書欣
　　　校對　顧海娟、高雲
　　　製版　卡樂電腦製版有限公司
　　　印刷　卡騰彩色印刷有限公司
　　出版者　紅蕃薯文化事業有限公司
　　總經銷　紅螞蟻圖書有限公司
　　　　　　台北市內湖區舊宗路二段121巷28號4F
　　　　　　E-mail:red0511@ms51.hinet.net
　　　　　　TEL:(02)2795-3656(代表號)
　　　　　　FAX:(02)2795-4100
　郵撥帳號　16046211　紅螞蟻圖書有限公司
　法律顧問　憲騰法律事務所　許晏賓 律師
一版一刷　2005年 1 月
　　　定價　NT$ 550元

ISBN　986-80518-8-6　　　　　Printed in Taiwan